MAINZER INSCHRIFTEN HEFT 1

Herausgegeben von der
Akademie der Wissenschaften und der Literatur, Mainz
und dem Institut für Geschichtliche Landeskunde
an der Universität Mainz e. V.

DR. LUDWIG REICHERT VERLAG WIESBADEN

Dem Bistum Mainz danken wir für die großzügige finanzielle Unterstützung, die die wissenschaftliche Neubearbeitung der Inschriften und die Drucklegung des ersten Bandes ermöglichte.

INSTITUT FÜR GESCHICHTLICHE LANDESKUNDE
AN DER UNIVERSITÄT MAINZ E.V.

DIE INSCHRIFTEN

DES MAINZER DOMS UND DES DOM- UND DIÖZESANMUSEUMS VON 800 BIS 1350

Auf der Grundlage der Vorarbeiten
von Rüdiger Fuchs und Britta Hedtke
bearbeitet von Susanne Kern

Dr. Ludwig Reichert Verlag
Wiesbaden 2010

Abbildungsnachweis:
Akademie der Wissenschaften und der Literatur, Mainz: Brunhilde Escherich
(S. 8, 21, 24, 26, 27, 51, 102, 104); Dr. Rüdiger Fuchs (S. 10, 65, 66, 83, 84, 89, 94, 96, 101, 106);
Thomas G. Tempel (Titel, S. 7, 12, 13, 28, 31, 32, 36, 38, 41, 44, 48, 53, 54, 58, 61, 62, 63, 69,
70, 73, 77, 78, 92); Bischöfliches Dom- und Diözesanmuseum Mainz (S. 97);
Dombauamt Mainz (Grundrisse S. 112–114); Franziska Kolle (Übersichtsgraphik S. 87).
Sigelauflösung: FA Fritz Arens
 JB Jürgen Blänsdorf
 FR Fidel Rädle

Bibliographische Informationen der Deutschen Nationalbibliothek
Die Deutsche Nationalbibliothek verzeichnet diese Publikation in der Deutschen
Nationalbibliographie; detaillierte bibliographische Daten sind im Internet über
<http://dnb.d-nb.de> abrufbar.

IMPRESSUM
© 2010 Akademie der Wissenschaften und der Literatur, Mainz
Titel & Layout: Franziska Knolle, Typofalter
Satz: Sabrina Müller M. A.
Redaktion: Dr. Rüdiger Fuchs, Dr. Eberhard J. Nikitsch

Verlag/Vertrieb im Buchhandel: Dr. Ludwig Reichert Verlag, Wiesbaden
www.reichert-verlag.de
ISBN-Nr.: 978-3-89500-796-5
Printed in Germany

INHALTSVERZEICHNIS

ZEICHENERKLÄRUNGEN

Die Präsentation der Texte wurde mit den wissenschaftlich üblichen Sonderzeichen für die Kennzeichnung von Auflösungen, Ergänzungen und Tilgungen gestaltet.

(†) Ein lateinisches Kreuz zwischen runden Klammern zeigt an, dass die Inschrift entweder nur teilweise im Original erhalten ist oder stark überarbeitet bzw. modern ausgeführt wurde.

1, 2, 3 Die Ziffern verweisen auf die Standorte der Inschriftenträger.

1400? Ein Fragezeichen hinter einer Jahreszahl weist auf eine unsichere Datierung hin.

(A), (B) Mehrere eigenständige Inschriften innerhalb eines Inschriftenträgers werden mit Großbuchstaben in Klammern gekennzeichnet.

/ Ein Schrägstrich markiert das reale Zeilenende auf dem Träger, bei Grabplatten mit Umschrift die Ecken, bei Schriftbändern einen markanten Knick im Band.

// Ein doppelter Schrägstrich kennzeichnet entweder den Übergang auf ein anderes Inschriftenfeld oder innerhalb der Zeile die Unterbrechung der Schrift durch eine Darstellung.

= Ein Doppelstrich entspricht den originalen Worttrennstrichen am Zeilenende der Inschriften.

() In runden Klammern werden Abkürzungen (unter Wegfall des Kürzungszeichens) aufgelöst. Bei Kürzungen ohne Kürzungszeichen wird ebenso verfahren.

[] Eckige Klammern kennzeichnen Textverlust, nicht mehr lesbare Stellen, Ergänzungen aus nichtoriginaler Überlieferung sowie Zusätze des Bearbeiters.

[...] Die in eckigen Klammern gesetzten Punkte zeigen in etwa den Umfang verlorener Textstellen an, bei denen eine Ergänzung nicht möglich ist.

[- - -] Ist die Länge einer Fehlstelle ungewiss, werden stets nur drei durch Spatien getrennte Bindestriche gesetzt.

EINLEITUNG

Ob gemalt, geritzt oder geschlagen, Inschriften üben stets eine große Faszination aus. Darüber hinaus sind sie nicht nur für die historische Forschung, sondern auch für die Kunstgeschichte, die Kirchen- und Mentalitätsgeschichte, um nur einige wenige zu nennen, von nicht zu unterschätzendem Wert.

So gehören auch die Inschriften der Stadt Mainz, und hier besonders die des Domes, aufgrund der historischen Bedeutung, welche die Stadt und das Erzbistum im Verlauf der Jahrhunderte für das mittelalterliche Reich besaßen, zu einem der wichtigsten Inschriftenbestände in Deutschland. Eindrucksvoll belegen dies der Umfang und die Komplexität der schon früh von dem Mainzer Kunsthistoriker Fritz V. Arens (1912–1986) als 2. Band der „Deutschen Inschriften" bearbeiteten Mainzer Inschriften.

Die bereits in den 30er Jahren des 20. Jahrhunderts begonnene Sammlung ist jedoch durch die Kriegs- und Nachkriegsjahre geprägt und durch die Veränderungen seither veraltet. Auch entspricht die damalige Bearbeitung nicht mehr den formalen und inhaltlichen Anforderungen der Editionsreihe; ebenso musste die Bilddokumentation zeitbedingt knapp gehalten werden. Die begeisterte Aufnahme des Arensschen Werkes in der Öffentlichkeit zeigt aber schon die Tatsache, dass sein Band als

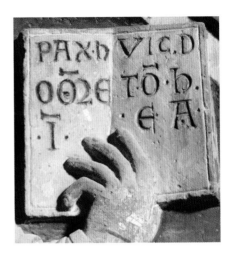

Detail der Inschrift des Memorienportals (Nr. 5)

erster der Reihe vergriffen war. Da überdies den Auswärtigen die Nachträge und die zeitlich anschließende Edition der Inschriften bis 1800 nur schwer zugänglich sind und sich das Gesamtwerk modernen Recherchemethoden sperrt, entschloss man sich innerhalb der Digitalisierungspläne der „Deutschen Inschriften" und des Instituts für Geschichtliche Landeskunde (dazu siehe unter „Das Projekt") zu einer Neubearbeitung des Mainzer Inschriftenbestandes. Die großzügige finanzielle Unterstützung durch das Bistum Mainz ermöglichte es, das Projekt zu beginnen.

Nach dem Vorbild des Arensschen Inschriftenbandes beginnt die neue

Bearbeitung mit den Inschriften des Domes und des Dom- und Diözesanmuseums, die nun in einer ersten Teilpublikation vorliegt. Sie umfasst die Inschriften vom 9. bis zur Mitte des 14. Jahrhunderts. Interessierte, die sich intensiv mit dem Denkmälerbestand und auch den verlorenen Inschriften befassen wollen, finden weitere Informationen in digitalisierter Fassung unter *www.inschriften-online.de.*

Als der neu erbaute Willigisdom am Tag der Weihe, am 29. August 1009, ein Raub der Flammen wurde, ging nicht nur die prachtvolle Architektur, sondern auch fast die gesamte Ausstattung zugrunde. Was damals an liturgischen Geräten, kostbaren Reliquien und sonstigem Inventar vorhanden war, darüber schweigen die Quellen. Doch dürfte die Ausstattung, wie die erhalten gebliebenen Bronzetüren (**Nr. 1**) und die Beschreibung des sogenannten Benna-Kreuzes belegen, überaus prächtig und der Funktion einer Krönungskirche für den *rex Romanorum*, den König des mittelalterlichen Reiches, würdig gewesen sein. Krönungskirche ist der Dom zwar nie geworden, aber er war über Jahrhunderte die Hauptkirche des Kurstaates und des Erzbistums.

Der Mainzer Erzbischof gehörte als Kurfürst und Reichserzkanzler zu den einflussreichsten Männern des Heiligen Römischen Reiches Deutscher Nation. Noch heute zeugen die imposanten Grabmonumente an den Pfeilern des Hauptschiffes von den eindrucksvollen

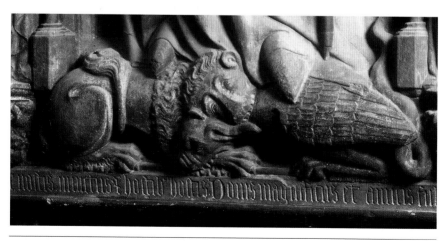

Detail der Tumbendeckplatte des Erzbischofs Matthias von Bucheck (Nr. 8)

Persönlichkeiten, die einst die Geschicke des Reiches lenkten. Die lange Reihe der Bischofsgrabmäler beginnt mit den Tumbendeckplatten der Erzbischöfe Siegfried III. von Eppstein (**Nr. 6**) und Peter von Aspelt (**Nr. 7**). Sie belegen zugleich, dass die Bischofsgrabmäler nicht nur der persönlichen und liturgischen Memoria dienen sollten, sondern auch der politischen Inszenierung, denn sie zeigen die Bischöfe als Wahlleiter, denen bei der Wahl des Königs die wahlentscheidende erste Stimme zustand.

Mit der Tumbendeckplatte des Erzbischofs Matthias von Bucheck (**Nr. 8**) und den dort entwickelten Gestaltungsprinzipien, nämlich einer vollplastisch gearbeiteten Bischofsfigur unter einem Architekturrahmen mit in Nischen eingestellten Heiligenfiguren entstand in der ersten Hälfte des 14. Jahrhunderts ein Vorbild, das für die nächsten 350 Jahre bei den Bischofsgrabmälern des Mainzer Domes bestimmend war. Doch nicht nur Erzbischöfe, Kleriker und Domherren, wie Johann von Friedberg (**Nr. 10**), auch Laien konnten unter besonderen Umständen im Dombezirk bestattet werden. Bei dem Münzmeister Hemmo (**Nr. 12**) und dem Minnesänger Heinrich von Meißen, genannt Frauenlob (**Nr. 9**), dürfte es nicht zuletzt die Nähe zum kirchlichen Oberhaupt gewesen sein, die diese Ausnahme zuließ.

Mit dem Beginn der Französischen Revolution 1789 wurde auch der Untergang des Kurstaates eingeleitet. Der Eroberung und Besetzung der Stadt 1792 durch die Franzosen folgte eine mehrmonatige, von Beschießungen begleitete Belagerung durch die preußischen Truppen. Aufgrund der Beschlüsse des Rastatter Friedens wurde Mainz 1797 erneut durch die Franzosen besetzt. Mit dem Reichsdeputationshauptschluss 1803 und der sich anschließenden Säkularisierung war auch das Ende des Kurstaates gekommen. Nun begann der große Abbruch der vielen einst bedeutenden, nunmehr scheinbar wertlos gewordenen Kirchen. Dazu zählt die gotische Liebfrauenkirche, aus der man die Willigistür (**Nrn. 1** und **2**) und das 1328 entstandene Taufbecken (**Nr. 3**) retten konnte.

Auch aus anderen Kirchen kamen sogar noch Jahrzehnte nach deren Abbruch Neuzugänge nicht nur in den Dom, sondern auch in das Dom- und Diözesanmuseum. So gelangte eine Reihe von Grabdenkmälern aus der 1804 abgebrochenen St. Mauritiuskirche (siehe Exkurs) in den Dombereich und von dort in das Museum. Bedeutendstes Stück ist das noch aus karolingischer Zeit stammende sogenannte Hatto-Fenster (**Nr. 17**), das erst 1861 nach seiner Wiederentdeckung in einem Mainzer Wohnhaus ins Museum ver-

9

Detail des Altarretabels (Nr. 18)

bracht wurde. Das zweite Denkmal aus karolingischer Zeit, der Bonifatiusstein (**Nr. 16**) aus der Mitte des 9. Jahrhunderts, wurde 1857 bei Baumaßnahmen im Garten des ehemaligen Kapuzinerklosters aufgefunden und zunächst im Domkreuzgang aufgestellt. Die beiden Schatzkammerstücke, das Theoderich-Kreuz (**Nr. 19**) und das Silberblechkreuz (**Nr. 21**), stammen dagegen vermutlich aus dem 1793 untergegangenen St. Albanskloster (siehe Exkurs), das einst zu den bedeutendsten Benediktinerklöstern des Reiches gehörte.

Der Dom besitzt trotz aller Verluste, die er im Verlauf der Jahrhunderte durch Brände, Plünderungen und Umbauten erlitten hat, immer noch eine enorme Fülle an Inschriften tragenden Objekten. Diese Kunstwerke, die schon aufgrund der verschiedenen Herkunftsorte sehr heterogen sind, weisen jedoch eine Gemeinsamkeit auf. Denn sie entstanden bis auf wenige Ausnahmen im Zusammenhang mit der Jenseitsvorsorge. Dies sind natürlich zunächst die Objekte für den Totenkult, wie Sarkophage, Tumbenplatten und Grabplatten sowie die sogenannten Grabauthentiken, also die Bleiplatte des Erzbischofs Adalbert I. (**Nr. 23**). Da bekanntermaßen die materiellen Güter geradezu den Weg ins Himmelreich versperren, boten Stiftungen eine gute Möglichkeit, das eigene Vermögen im Hinblick auf das Seelenheil gewinnbringend anzulegen. Darüber hinaus befriedigten die gestifteten Kunstwerke zugleich das eigene Repräsentationsbedürfnis, da man sich auf ihnen in Wort und Bild verewigen konnte, wie die Kreuze des Abtes Theoderich (**Nr. 19**) und des Kustos Ruthard (**Nr. 20**), aber auch das Altarretabel der beiden Brüder Simon und Embricho von Schöneck (**Nr. 18**) eindrucksvoll belegen. Mehr noch als die Grabdenkmäler, die verschiedene Memorialfunktionen vereinigen mussten, geben die Stiftungen viel von den persönlichen Sehnsüchten und Hoffnungen des mittelalterlichen Menschen preis.

vor 29. August 1009

Die Willigistür ist nach ihrem in der Inschrift genannten Stifter, dem Mainzer Erzbischof Willigis († 1011), benannt. Die beiden jeweils aus einem Stück gegossenen bronzenen Türflügel sind durch profilierte Rahmenleisten jeweils in zwei hochrechteckige Felder unterteilt. Im Gegensatz zu den äußeren Leisten sind die mittleren horizontalen stärker profiliert und bilden daher zusammen mit denen des Türschlosses ein Kreuz. Nach in drei Zeilen über beide Türflügel hinweg von oben nach unten auf den horizontalen Rahmenleisten. Eine Urkunde aus dem Jahr 1274, die die jüngere Inschrift des Adalbert-Privilegs (**Nr. 2**) kopierte, vermerkt, dass sich die Türen damals an der Liebfrauenkirche befanden, dem Vorgängerbau der im 14. Jahrhundert neu errichteten Kirche, wo sie auch bis zu deren Abbruch im Jahr 1803 verblieben. Da die Türflügel nach ihrer

**POSTQVA(M) MAGNV(S) IMP(ERATOR) ·
KAROLVS / SVV(M) ESSE IVRI DEDIT NATVRAE · /
WILLIGISVS ARCHIEP(ISCOPV)S ·
EX METALLI SPECIE / VALVAS EFFECERAT PRIMVS · /
BERENGERVS HVIVS OPERIS ARTIFEX LECTOR /
VT P(RO) EO D(EV)M ROGES POSTVLAT SVPPLEX**

Nachdem der große Kaiser Karl sein Sein (= sein Leben) dem Recht der Natur gegeben hatte, hat Erzbischof Willigis als erster die Türen aus Bronze hergestellt. Berenger, der Künstler dieses Werkes, bittet Dich, Leser, demütig, dass du Gott für ihn bittest. (JB)

antiker Tradition wurden in den beiden unteren Türflügeln – in Griffhöhe – zwei mächtige Türzieher in Form von Löwenköpfen zum Öffnen und Schließen der Tür angebracht. Die in kapitalen Buchstaben ausgeführte Inschrift ist wie üblich nicht mitgegossen, sondern wurde nachträglich eingraviert. Sie läuft Versetzung in den Dom im Jahr 1804 nicht nur exakt in die Türöffnung des Marktportals, sondern auch in die Angeln passten, geht man heute davon aus, dass dieses Portal, das in seinem heutigen Zustand aus dem 13. Jahrhundert stammt, für sie in dieser Form errichtet wurde. Ursprünglich dürften sie für den

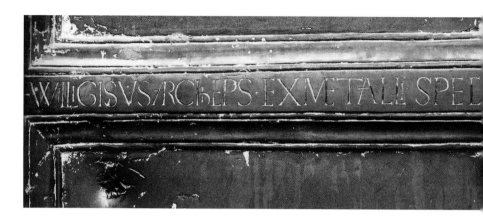

Haupteingang des 1009 fertiggestellten Willigisdoms gedacht gewesen sein.

Der Stifter der Türen, der 940 geborene Willigis, entstammte einer wohl edelfreien Familie aus Sachsen. Die immer wieder zu lesende Angabe, er sei niederer Herkunft gewesen, gehört in das Reich der Legende. Am Hof Kaiser Ottos des Großen wurde er zusammen mit dessen Sohn Otto II. von Volkold, dem späteren Bischof von Meißen, erzogen. Willigis übte bereits früh bedeutende Ämter aus. Zu Beginn des Jahres 975 wurde er schließlich zum Erzbischof von Mainz ernannt. Bereits im März des darauf folgenden Jahres verlieh ihm Papst Benedikt VII. das Pallium verbunden mit reichs- und kirchenpolitisch bedeutsamen Rechten, wie dem Vikariatsprivileg auf Lebenszeit.

Willigis sollte – vergleichbar der Stellung des Papstes vor den anderen Bischöfen – den Vorrang, die Präeminenz, vor allen übrigen Erzbischöfen des Reiches nördlich der Alpen besitzen. Dies sollte, wie ausdrücklich betont wird, vor allem bei zwei Gelegenheiten gelten, nämlich bei der Durchführung von Synoden und bei der Weihe und Krönung eines Königs. Nach der Krönung und Salbung Ottos III. 983 in Aachen, die Willigis – dank des Vikariatsprivilegs – dort selbst vornehmen konnte, befand er sich auf dem Höhepunkt seiner Macht. Nach dem plötzlichen Tod Ottos II. 983 und dem Tod seiner Gemahlin Theophanu 991 übernahm er bis zur Mündigkeit ihres Sohnes Otto III. die Regierung des Reiches.

Einschneidende Veränderungen traten nach der Kaiserkrönung Ottos III. im Jahr 996 ein. Der Hauptgrund für die Entfremdung der beiden das Reich lenkenden Personen dürfte in Willigis' un-

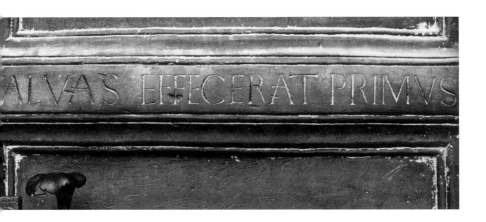

nachgiebiger Haltung gegenüber Bischof Adalberts von Prag Plänen einer eigenen Kirchenprovinz im Raum Böhmen, Polen, Ungarn gelegen haben. Etwas anderes drohte die Position von Willigis noch mehr zu schmälern: Noch vor Adalberts Märtyrertod 997 hatte Papst Gregor V. auf Betreiben Kaiser Ottos III. der Aachener Palastkapelle ein besonderes Privileg verliehen, das die Einsetzung von sieben Kardinalpriestern und sieben Kardinaldiakonen erlaubte. In der Folge sollte es nur noch den neuen Kardinälen sowie dem Lütticher Bischof als Ortsbischof und dem Kölner Erzbischof als Oberster der Kirchenprovinz erlaubt sein, am Hauptaltar die Messe zu lesen. Da diese aber unabdingbar zum Krönungszeremoniell gehörte, war Willigis entmachtet. Nunmehr von der Aachener Krönung ausgeschlossen, suchte Willigis nach einer anderen Lösung.

Um das Krönungsrecht dauerhaft mit dem Mainzer Erzbischofsstuhl verbinden zu können, benötigte er eine Krönungskirche. Da der alte Dom in Mainz aber bei weitem nicht den repräsentativen Ansprüchen einer Krönungskirche genügte, begann Willigis um 997 mit dem Neubau einer gewaltigen, zwischen dem alten Dom und dem Rhein gelegenen Anlage. Mit einer Länge von rund 160 Metern umfasste diese Bautengruppe neben dem neuen Dom ein daran anschließendes monumentales Atrium und als Abschluss eine im Osten gelegene selbstständige, der Muttergottes geweihte Kirche.

Auffallend ist, dass Willigis nicht – wie es in der Zeit üblich gewesen wäre – den alten Dom überbaute und vergrößerte. Denn da er für eventuelle Krönungen bereitstehen sollte, musste er baulich funktionsfähig sein. In

der Konzeption der Anlage, mit dem Hauptchor des Domes im Westen und der vorgelagerten Marienkirche im Osten, orientierte er sich ganz klar an der Anlage der Peterskirche in Rom. Dies belegen auch die Bronzetüren des Hauptportals, die ebenfalls ihr Vorbild in Rom hatten. Wie die Inschrift der Tür zeigt, gab es aber noch einen weiteren Bezugspunkt: Dies war das Münster in Aachen, das nun als Krönungskirche ersetzt werden sollte. So heißt es in der Inschrift, dass nach dem Tode Karls des Großen es *Erzbischof Willigis* [war, der] *als erster die Türen aus Bronze hergestellt* hat. Zwar wurden 1002 Heinrich II. und 1024 Konrad II. in Mainz – wegen der Brandkatastrophe von 1009 im alten Dom – gekrönt; der Versuch, die Königskrönung von Aachen dauerhaft nach Mainz zu ziehen, gelang jedoch offensichtlich nicht.

Doch nicht nur über die politische Motivation und den Stifter des Bronzegusses gibt die Türinschrift Auskunft, sondern sie nennt auch den Bronzegießer *BERENGERVS*, der sich selbstbewusst als *ARTIFEX* – als Meister oder Künstler – bezeichnet. Leider erwähnt keine zeitgenössische Quelle dieses bedeutende Werk. So können über die Organisation der Werkstatt, die diesen stattlichen Auftrag ausführen konnte und die bei einem solchen makellosen Guss über eine gewisse Größe und

Erfahrung verfügen musste, nur Vermutungen angestellt werden.

Versuche, den Künstler Berenger mit dem Goldschmied Beringer zu identifizieren, der um 1011 in Kloster Tegernsee tätig war, sind durch andere Quellen nicht zu belegen. Jedoch deutet der Name Berenger eindeutig auf den Süden. Denn dieser lässt sich in dieser Zeit vor allem in Oberitalien nachweisen; dort kommen auch die rhythmischen Hexameter häufiger vor. Der Künstler könnte also lombardischer Abstammung gewesen sein und wäre daher auch bestens mit den antiken Handwerkstraditionen vertraut gewesen. Auf diesen antikisierenden Hintergrund verweisen nicht nur die Gliederung der Türflügel mit Rahmen und Füllung, sondern auch die Löwenköpfe.

Auch wenn es in der Inschrift heißt, dass der Künstler den Leser demütig bittet, dass er bei Gott für ihn bitte, so ist doch eher Stolz auf das Geschaffene als Demut der Inschrift zu entnehmen. Da die Bronzetüren nach ihrer Fertigstellung poliert waren, war es gleichsam eine Goldene Pforte, die dem damaligen Besucher der Kirche wie der Eintritt in das Paradies erschienen sein mag. Dass vergleichbare Türen im Mittelalter auch stets golden bleiben sollten, belegt eine Inschrift an der Bronzetür in Monte Sant' Angelo in Apulien/Süditalien, die die jährliche Reinigung vorschreibt. (DI 2 Nr. 5/DIO Mainz, Nr. 5).

um 1135

Das sogenannte Adalbert-Privileg wurde nachträglich auf den beiden oberen Flügeln der Bronzetüren des Marktportals, der sogenannten Willigistür, eingraviert. Benannt ist die 41 Zeilen umfassende, in romanischer Majuskel ausgeführte Inschrift nach Erzbischof Adalbert I. († 1137), der sie um 1135 anbringen ließ. Mit ihrer außergewöhnlichen Länge von zusammengerechnet 62 Metern gilt sie als längste erhaltene mittelalterliche Inschrift des Heiligen Römischen Reiches. Sie verläuft über beide Türflügel und ist durchgehend zu lesen. Von der Inschrift, die in manchen Zeilen bis in das Rahmenprofil hinein läuft, sind die ersten 11 Zeilen des linken Türflügels liniert.

Der besseren Lesbarkeit wegen wurde im Folgenden auf die sonst durchgeführte Großschreibung bei Majuskel-Schriften verzichtet; das Zeichen **/** markiert den Übergang zwischen den beiden Türflügeln.

1 **+ in nomine · s(an)cte · et · individue · trinitatis · / adelbert(us) · moguntine · aeccl(esi)ae archiep(iscopu)s · et**

2 **ap(osto)lice · sedis · legat(us) · quia · hui(us) · mundi cursus / et gl(ori)a · mutabilitati · assidue · subiecta· s(un)t · multor(um)**

3 **exemplo · didicim(us) · s(ed) ne · p(ro)sp(er)a · extollant · v(e)l · adv(er)sa · deiciant · / cuiusda(m) · sapientis · (con)solacione · admonemur · dicentis,**

4 **q(u)od · viri · sit · prudentis · privilegiu(m) · nil · magni · ducere · transitoriu(m) / ; nov(it) · utiq(ue) ta(m) · p(re)teritor(um) · qua(m) · presentiu(m) · (con)scientia · que · vel**

5 **q(u)anta · i(n) · me · d(e)i · fecerit · m(iser)i(cordi)a · cognoscat · etia(m) · queso · futuror(um) / p(er) · me · successio · quant(us) · ex alto · p(ro)sp(er)itatem · comitet(ur)**

6 **casus · et · deiectio; in medio · etenim · meae · p(ro)sp(er)itatis · cursu · / heinricus · (quin)t(vs) · ut nostis · imp(erato)r · post · multa · beneficia · n(on)**

7 **n(is)i · p(ro)pt(er) · romaane · eccl(esi)e · obedientia(m) · carceris · etia(m) · m(ih)i · captivo · tenebras · intulit · et · latibula; ibi · p(ro)fecto · longo**

8 **manens · te(m)p(or)e · p(r)imi · pastoris · o(m)niu(m) ·**

(con)solationem · dicentis · si quid · patimini · p(ro)pt(er) ·
iusticia(m) · beati · reduxi · memoriae; memini

9 etia(m) · i(n) merore · ysaia(m) · incarceratu(m) · i(n)sectionis ·
serre · servatu(m) **/** danihel(em) · e(tiam) · i(n)nocente(m) · de ·
lacu leonu(m) liberatum

10 deniq(ue) post · multas tribulaciones · (con)tritos · corde ·
visitans **/** ex alto · corda · fideliu(m) · moguntinae · metropolis ·
ad hoc

11 p(ro)mov(it) · ut suu(m) · liberare · conare(n)(tur) · captivu(m) ·
tamdiu · itaq(ue) videlicet **/** cler(us) · comites · lib(er)i · cu(m) ·
civib(us) · et · familia · p(re)fato · i(m)p(er)atori

12 heinrico · i(n)sistentes · elaboraverunt · donec · me · tande(m) ·
datis · **/** obsidib(us) · caris · filiis · et · p(ro)pinq(u)is · corp(or)e · ex
toto · attenu

13 atu(m) · vix · semivivu(m) · sic(u)t · fideles · fideles · filii · patrem
· i(n) · sua · rece **/** p(er)unt; s(ed) quam · caute · quam · honeste ·
q(u)am i(us)te · obsides

14 haberent(ur) · sine · merore · loqui · nemo · poterit · na(m) · alii ·
me(m)bris **/** truncati · redierunt · alii · famae · alii · exilio ·
deputati · alii nudi

16/15 tate · et · corp(or)is · egritudine · preocupati · perieru(n)t · haec ·
et · his · **/** similia · fideles moguntinae · civitatis · cives · p(ro) ·
iusticia

17/16 passi · sunt · quae · v(er)o · i(n) · defensione · civitatis · sui(que)
honoris · p(er)tule **/** rint · satis omni regno · patet; michi · igit(ur)
· cogitanti · q(u)id

18/17 eorum · bonis · et · tantis · reco(m)pensarem · meritis **/** occurrit
· ut · sicut · ipsi · pariter · meo · co(m)mu

19/18 nicaverant · labori · sic · omnium · aliquid · (con)ferre(m)
ho **/** nori · et · utilitati; co(m)municato · ergo

20/19 primorum · consilio · clericorum · dico · comi **/** tum · liberoru(m)
· familiae · et · civium · habi

21/20 tantes · infra · ambitum · muri · praefatae · civi **/** tatis · et ·
manere · volentes · hoc · iure

22/21 donavi · ut · nullius · advocati · placita · vel · **/** exactiones · extra

16

muru(m) · expete

23/22 rent · sed infra · sui · nativi · iuris · ess(ent) sine · **/** exactoris · violentia · quia · cui

24/23 tributum · tributum · cui · vectigal · vecti **/** gal gratis · nullo · exigente · p(er)solverent

25/24 ut · autem · haec · donacio · rata · et i(n) · c(on)vulsa · ad **/** posteros · transeat · sigillo · nostro · c(on)

26/25 firmantes · subscriptis · testibus · signari · ius **/** simus · huic · quide(m) · primae · traditioni int(er)fue

27/26 runt · viri · venerabiles · vid(elicet) · bruno · spirensis · ep(iscopu)s · **/** bocco · wormaciensis · embricho · erbipolensis

28/27 anshelm(us) · maioris · aeccl(esi)ae · p(re)po(situ)s · ceizolfus · decanus · **/** richard(us) · cantor · arnolt · p(re)fect(us) civitatis · fride

29/28 rich · comes · de · arnesberc · hereman · de · winzeburc · **/** sigbreht · et · friththerich · com(ites) de · sarebruchen

31/30 reginbold(us) · et · gerlaus · de · ysenb(urc) · folcolt · de · nithae · wiger **/** de · haselesten weltere · de husen · minist(e)r(i)ales

32/31 embricho · et · fili(us) · ei(us) · emb(richo) · viced(omi)n(u)s · emb(richo) · viced(omi)n(u)s · ruot **/** hart · de · waldafo · luotfrid(us) · orto · reinhart · duodo

33/32 hertwic(us) · e(m)mecho · duodo · ernost · villic(us) · ruothart wal **/** podo · s(e)c(un)dae aut(em) (con)firmacioni i(n)t(er) fuerunt · hei(n)ric(us)

34/33 maioris · aeccl(esi)ae · et · s(an)c(t)i · vict(oris) · p(re)po(situ)s · adelbert(us) · p(re)p(ositu)s · heinricus **/** custos · hartmann(us) decan(us) govsbert(us) · p(re)p(ositu)s · willehelm

35/34 com(es) de · luzelenburc · dux · fritheric(us) ite(m) · p(re)fect(us) · civitatis · ar **/** nold(us) · arnold(us) · com(es) · et · f(rate)r · ei(us) · ruop(er)t(us) · de · luorenburc ·

36/35 com(es) · herim(an) · de · salmi · et f(rate)r · ei(us) · otto · de · rinech(e) · e(m)mecho · co(mes) **/** et · f(rate)r ei(us) · gerlaus · com(es) · gerhard(us) · et · f(rate)r · ei(us) · heinricus · de

37/36 berebah · heinric(us) · de · caceneleboge · da(m)mo · et · sigebodo · de · **/** buocho · minist(eriales) · e(m)bricho · viced(omi)n(u)s · de ·

giseneheim

38/37 meingoz · camer(arius) · civitatis · duodo f(rate)r · ipsi(us) camerar(ii) · duodo **/** scultet(us) obret · richelm · arnolt it(em) · arn(olt) · helpheric

39/38 herem · an · offiti(alis) · folprecht · ebo · f(rate)r · eius · ruothardus · **/** wernher(us) · egilwart · duodo · facta · sunt

40/39 haec · anno · d(omi)nice · incarnat(ionis) · M° · C° · XXX° · V° · i(n)dict(ione) · **/** XIIª · et · (con)firmata · regnante · d(omi)no **/** lothario

41/40 imperat(ore) · ei(us)dem · nominis · iii° · anno · regni · ei(us) · viiii° **/** imperii · v(er)o · s(e)c(un)do · feliciter · amen ·

(1) Im Namen der Heiligen und ungeteilten Dreieinigkeit, Adalbert, Erzbischof der Mainzer Kirche, Legat des Apostolischen Stuhles. Dass der Lauf dieser Welt und der Ruhm der ständigen Veränderlichkeit unterworfen sind, haben wir aus dem Beispiel vieler gelernt. Aber dass uns nicht das Glück emporhebt oder das Unglück niederwirft, daran werden wir durch den Trost eines Weisen gemahnt, der spricht, dass es das Vorrecht des klugen Mannes sei, nichts Vorübergehendes für groß zu halten. Doch weiß die Erinnerung der Vergangenen wie der Gegenwärtigen, was und (5) wie Großes die Barmherzigkeit Gottes an mir getan hat. Es möge auch bitte die Nachfolge der Künftigen durch mich erkennen, welch ein Fall und Sturz aus der Höhe das Glück begleitet. (6) Denn mitten im Laufe meines Glückes versetzte mich Kaiser Heinrich V., wie ihr wisst, nach vielen Wohltaten nur wegen des Gehorsams gegenüber der Römischen Kirche als Gefangenen in die Finsternis und das Versteck eines Kerkers. Als ich dort wahrhaft lange Zeit blieb, erinnerte ich mich an den Trost des allerersten Hirten, der sagt: „Wenn ihr etwas erleidet wegen der Gerechtigkeit, seid ihr selig." Ich erinnerte mich in meiner Trauer, dass der eingekerkerte Jesaja vor der Säge der Zerteilung bewahrt wurde, dass auch der unschuldige Daniel aus der Löwengrube befreit wurde. (10) Endlich brachte nach vielen Leiden Er, der aus dem Himmel die im Herzen Zerknirschten besucht, die Herzen der Getreuen der Mainzer Metropolitankirche dazu, ihren Gefangenen zu befreien zu versuchen. Solange also baten inständigst der Klerus, die Grafen, die Freien

mit den Bürgern und den Hörigen bei dem vorgenannten Kaiser Heinrich, bis sie durch Stellung ihrer lieben Söhne und Verwandten als Geiseln mich, am ganzen Körper geschwächt und kaum noch halb lebend, so wie treue Söhne ihren Vater bei sich empfingen. (13) Aber wie achtsam, wie ehrenhaft, wie gerecht die Geiseln behandelt wurden, wird niemand ohne Trauer berichten können. Denn die einen kamen an Gliedern verstümmelt zurück, (14) andere starben durch Hunger, andere durch Verbannung bestraft, andere durch Nacktheit und Krankheit geschädigt. Dies und ähnliches haben die Bürger der Mainzer Bürgerschaft für die Gerechtigkeit erduldet. Was sie aber in Verteidigung der Bürgerschaft und ihrer Ehre erduldet haben, ist dem ganzen Reich hinreichend bekannt. (17/16) Als ich also bedachte, womit ich ihre guten und großen Verdienste vergelten könnte, fiel mir ein, so wie sie selbst an meinem Leiden teilgenommen hatten, so auch zu ihrer Ehre und ihrem Nutzen etwas beizutragen. (20) Als ich mich mit dem Rat der Stadtoberen, nämlich der Kleriker, der Grafen, der Freien, der Hörigen und der Bürger beraten hatte, habe ich die, die innerhalb des Mauerumfangs der vorgenannten Stadt wohnen und bleiben wollen, mit folgendem Recht beschenkt: Sie sollen nicht den Geboten oder der Steuerpflicht irgendeines Vogtes außerhalb der Mauern unterstehen, sondern innerhalb (der Mauern) ihr eigenes angeborenes Recht besitzen und ohne Gewalt eines Steuereintreibers sein, weil sie die Abgaben dem, dem sie gehören, und die Steuer dem, dem sie gehört, ohne Zwang bezahlen sollen. (25/24) Damit aber diese Schenkung gültig und unerschütterlich auf die Nachfahren übergeht, haben wir sie mit unserem Siegel bekräftigt und durch die angefügten Zeugen unterzeichnen lassen. (26/25) Dieser ersten Ausfertigung wohnten die ehrwürdigen Männer bei: Bruno, Bischof von Speyer, Buggo/Burchard II., Bischof von Worms, Embricho, Bischof von Würzburg; (28/27) Anselm, der (Mainzer) Dompropst; Dekan Zeizolf; Kantor Richard; Stadtpräfekt Arnold; Friedrich, Graf von Arnsberg; Hermann von Winzenburg; Siegbrecht und Friedrich, Grafen von Saarbrücken; Graf Goswin von Stahleck; Graf Berthold von Nürings, Graf Gyso von Gudensberg; Ulrich von Idstein; Reginbold/Reinhold und Gerlach von Isenburg; Folkolt von Nidda; Wicher/Wicker von Haselstein; Walter von Hausen; als Ministeriale: Embricho und sein Sohn Embricho,

der Vicedominus; Ruthard von Waldafo; Lutfried; Orto; Reinhart; Dudo; Hertwich; Emicho; Dudo; Ernst, der Schultheiß; Ruthard, der Gewaltsbote. (33/32) Der zweiten Ausfertigung aber wohnten bei: Heinrich, Propst am Dom und St. Viktor; Propst Adalbert; Kustos Heinrich; Dekan Hartmann; Propst Gozbert; (35/34) Wilhelm, Graf von Luxemburg; Herzog Friedrich (von Schwaben). Ebenso der Stadtpräfekt Arnold; Graf Arnold und sein Bruder Rupert von Laurenburg; Graf Hermann von Salm und sein Bruder Otto von Rieneck; Graf Emicho und sein Bruder Gerlach (Wildgrafen); Graf Gerhart und sein Bruder Heinrich von Berebach; Heinrich von Katzenellenbogen; Dammo und Sigebodo von Buchen; als Ministeriale: Embricho, Vizedominus von Geisenheim; (38/37) Meingoz, Stadtkämmerer, Dudo, der Bruder dieses Kämmerers; Dudo, der Schultheiß; Obret; Richelm; Arnold; Arnold; Helferich; Hermann; als Offiziale: Folprecht; sein Bruder Ebo; (oder: Ebo und sein Bruder Ruthard); Ruthard; Werner; Egilward; Dudo. Dies ist geschehen im Jahr 1135 der Fleischwerdung des Herrn, im Jahr mit der Indiktion zwölf und bestätigt unter der Herrschaft des Herrn Kaisers Lothar, des dritten seines Namens, im neunten Jahr seines Königtums, im zweiten seines Kaisertums. Mit Glück. Amen. (JB, Namen nach FA, geringfügige Änderungen)

Zum Dank dafür, dass sie den Kaiser mit ihren Bitten bedrängt und Geiseln für seine Freilassung gestellt hatten (siehe Nr. 23), gewährte Erzbischof Adalbert I. zwischen 1118 und 1122 den Mainzer Bürgern das sogenannte Adalbert-Privileg. Es versprach allen Mainzer Bürgern, die innerhalb der Stadtmauern lebten, dass sie keinem Gerichtsaufgebot und keiner Steuerforderung von Vögten außerhalb der Stadtmauern Folge leisten mussten. Darüber hinaus versicherte ihnen der Erzbischof, sie vor willkürlichen Steuerforderungen und gewalttätigen Eintreibungen, anscheinend auch der eigenen Amtsträger, zu schützen. Damit garantierte er den Mainzer Bürgern vor allem Rechtssicherheit in Steuersachen; die eigenwillige Formulierung darf jedoch nicht als Freibrief verstanden werden, Steuern nach eigenem Gutdünken zu zahlen.

Angebracht ist das Privileg am Marktportal, das im Mittelalter die Verbindung zwischen Dom und der am Höfchen gelegenen bischöflichen Pfalz war. So war die Inschrift nicht nur dem Bischof und dem Domkapi-

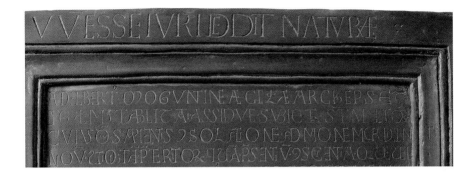

tel, sondern auch den Mainzer Bürgern und auswärtigen Gästen, die den Dom durch das Hauptportal betraten, ständig präsent. Urkundeninschriften, die man am Hauptportal einer Kathedrale anbrachte, sind für das 12. Jahrhundert mehrfach belegt. So wurde im Jahr 1111 das (nicht mehr erhaltene) Stadtprivileg Kaiser Heinrichs V. über dem Westportal des Speyerer Doms angebracht. Die sogenannte Kaufleute-Inschrift an der Westfassade des Trierer Doms stammt aus dem zweiten Drittel des 12. Jahrhunderts und das (ebenfalls nicht mehr erhaltene) Stadtprivileg Kaiser Friedrich Barbarossas aus dem Jahr 1184 befand sich über dem Nordportal des Wormser Doms. Wie die drei Beispiele zeigen, wählte man als Standort dieser monumentalen Inschriften stets das Hauptportal, das üblicherweise auch der Stadt zugewandt war.

Die Erstausstellung der Urkunde erfolgte zwischen 1118 und 1122, wie sich aus den Personen der ersten Zeugenliste ergibt. Diese Urkunde ging zwar verloren, jedoch wurde das Privileg 1135, so die explizite Datierung, in Anwesenheit wieder vieler Zeugen erneuert. Diese Erneuerung hat sich gleich zweifach erhalten. Zum einen als Pergamenturkunde (heute im Hauptstaatsarchiv München) und zum anderen in der eingravierten Form am Marktportal des Mainzer Doms. Anscheinend diente bei der Zweitausfertigung nicht etwa die Pergamenturkunde als Vorlage für die Türinschrift, sondern umgekehrt wurde die Pergamenturkunde vom Marktportal abgeschrieben. Darauf verweisen zum einen die Verwendung von Goldtinte – man wollte also offenbar den Goldglanz der Tür imitieren – und zum anderen die zahlreichen Fehler und Auslassungen im Text. Es gelang dem Schreiber nur zum Teil, den Text der Tür korrekt aufzulösen, gleichwohl war er in der Lage, gewisse Fehler

zu verbessern, so hat er etwa einige Verdoppelungen von Wörtern auf der Tür nicht übernommen. Inhaltlich sind die Varianten jedoch belanglos, so dass sie auch in dem komplizierten Übertragungsprozess von dem Urkundentext in die Inschrift entstanden sein könnten. Das Kaiserjahr der Prunkurkunde ist jedoch um eins höher als das der Inschrift, weshalb der ersten Deutung bis zum Beweis des Gegenteils der Vorzug zu geben ist.

Die Urkunde ist in der ersten Person geschrieben und erzählt nach der Invocatio und Intitulatio, also in der sogenannten Narratio, zunächst ausführlich die Vorgeschichte des Privilegs. Adalbert I. schildert eindringlich seine Haft und seine eigenen Leiden, die er *wegen des Gehorsams gegenüber der Römischen Kirche* und *wegen der Gerechtigkeit* habe ertragen müssen, und die Umstände seiner Freilassung, die durch die Bereitstellung von Geiseln durch Mainzer Getreue bewirkt wurde, die, wie er selbst, viel zu erleiden hatten. Der ausschweifende Stil verhüllt kaum die scharfe Kritik des romtreuen Erzbischofs am Kaiser. So beruft sich Adalbert auf einen Brief des obersten Hirten Petrus (1 Petr 3, 14). In ihm wird dem, der um der Gerechtigkeit willen leidet, die Seligkeit zugesagt. Etwas einseitig stilisiert sich Adalbert I. hier zum Märtyrer. Denn er verschweigt seine eigenen Probleme mit der Stadt, die 1116 zu seiner zeitweisen Vertreibung führten. Es folgt dann der Dank Adalberts I. an die Bürger von Mainz und die Dispositio mit der Bestätigung der bürgerlichen Rechte.

Die sich daran anschließende Zeugenliste der ersten Urkundenausstellung beginnt mit den hohen geistlichen Würdenträgern, den Bischöfen von Speyer, Worms und Würzburg. Es folgen die Mitglieder des Domkapitels sowie die Reihe der adeligen Laien, unter denen sich auch Mitglieder der Familie des Erzbischofs, die Grafen von Saarbrücken, finden. Die Zeugenliste endet mit einer langen Reihe von Ministerialen. Die zweite Zeugenliste der Erneuerungsurkunde entspricht in der Anordnung der ersten, mit dem Unterschied, dass keine bischöflichen Kollegen anwesend waren.

Anerkennend, dass besondere Dienste auch besondere Belohnung erwarten dürfen – in Adalberts Worten: *Als ich also bedachte, womit ich ihre guten und großen Verdienste vergelten könnte, fiel mir ein, so wie sie selbst an meinem Leiden teilgenommen hatten, so auch zu ihrer Ehre und ihrem Nutzen etwas beizutragen* – verleiht er den Mainzer Bürgern sein Privileg. Zwar schmälerte es die Stadtherrschaft des Erzbischofs nur unerheblich, denn die Freiheit konnten die Mainzer nur innerhalb der erzbischöflichen Gewalt genießen, doch

belegen spätere Urkunden, dass trotz dieser eingeschränkten Bedingungen nun eine schrittweise Entwicklung hin zu mehr städtischer Freiheit begann.

Adalbert nahm sich wohl für seine Urkunde das im Jahr 1111 von Kaiser Heinrich V. für Speyer ausgestellte Stadtprivileg zum Vorbild. So präsentierte er sich nicht nur in einer vergleichbaren Position, sondern hebt auch – ähnlich wie Heinrich V. – die Ehre der Bischofsstadt hervor und betont damit zugleich seine eigene Ehre. Offensichtlich wurde das Aussehen übernommen, denn die Speyerer Inschrift war aus Metall gefertigt und besaß goldene Buchstaben. So dürfte auch einst die Mainzer Inschrift ausgesehen haben, denn neu oder frisch poliert waren die Mainzer Bronzetüren goldglänzend, vor deren Hintergrund sich die Buchstaben dunkel abhoben. Zur besseren Lesbarkeit nahm man bei den wichtigen Passagen der Invocatio (Anrufung), Intitulatio (Nennung des Urkundenausstellers), Dispositio (Rechtssetzung) und Corroboratio (Beglaubigung) nicht nur größere Buchstaben, sondern wählte auch einen weiteren Buchstaben- und Zeilenabstand. Zudem verzichtete man in diesen Abschnitten weitgehend auf irritierende Buchstabenverbindungen und -kürzungen, um so die wichtigsten Teile der Urkunde hervorzuheben und besser lesbar zu machen. (DI 2 Nr. 10 / DIO Mainz, Nr. 12).

Exkurs
Bronze

Bronze, von den unedlen Metallen das edelste, besaß bereits in der Antike einen hohen Stellenwert. Man schätzte nicht nur Festigkeit und Widerstandsfähigkeit gegenüber Witterungseinflüssen, sondern auch die leichte Handhabung, die eine äußerst exakte und feine Bearbeitung sowie eine dünnwandige Formgebung erlaubte. Bronze, eine Legierung mit dem Hauptbestandteil *Kupfer, wurde in den mittelalterlichen Gießhütten entweder als Kupfer-Zink oder als Kupfer-Zinn-Legierung benutzt. Die Rohstoffe wurde bei sehr hoher Temperatur geschmolzen und dann in die vorbereitete Form gefüllt. Da der Guss einer Bronze nicht einfach war und einen kundigen Meister verlangte, lässt sich auch der Stolz des BERENGERVS auf sein makelloses*

Werk verstehen. Nach dem Guss und dem Ziselieren wurde die Oberfläche kräftig poliert, so dass sie sich goldglänzend präsentierte. Da durch die Witterungseinflüsse eine natürliche Patina entstand, konnte man die goldene Oberfläche nur durch ständiges Putzen erhalten. Nach dem Zusammenbruch des Römischen Reiches war es Karl der Große, der in Aachen eine Gießhütte begründete, aus der zum Beispiel auch die Bronzetüren und Bronzegitter des Aachener Münsters stammen. Nach ihm gelang es erst Willigis, um 1000 die Kunst des Bronzegusses zu erneu-

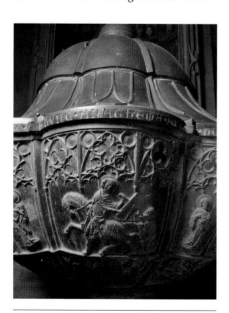

Taufbecken (Nr. 3)

ern. Bronze stand schon in der Antike zum einen für Schutz und Festigkeit, zum anderen aber auch für Pracht und Reichtum. Diese Werte sollten wohl auch die prächtigen Bronzetüren vermitteln, die – als sehr außergewöhnliche Bestandteile der Bauausstattung – normalerweise auf Kirchen beschränkt blieben. Da Bronze sehr dauerhaft und im Grunde nur durch Einschmelzen zu zerstören war, waren Bronzetüren als Schriftträger für bestimmte Texte natürlich überaus geeignet, da die Inschriften hier in beständiger Form und an herausragendem Ort der Öffentlichkeit präsentiert werden konnten. Bereits die römische Antike nutzte Bronze als Beschreibstoff für die Dokumentation bedeutender und auf Dauer angelegter Staatsakte. So bevorzugte man auch im Mittelalter Kirchenportale für die Aufzeichnung vor allem von Rechtstexten, denn das Portal war auch ein Ort der Rechtssprechung und konnte angesichts der etwa in Trier (Kaufleute-Inschrift am Trierer Dom) benutzten Fluchformel („Wenn irgendjemand diese Rechte mindert, sei er mit dem Anathem belegt", also verflucht) höheren Schutz bieten. Zu der Vielzahl unterschiedlicher Bedeutungen, die man der Bronze zuschrieb, gehört auch, dass ihr Klang und der Schall als wirksamer Schutz gegen die Mächte des Bösen galt, wie viele Glockeninschriften belegen.

1328

Das mächtige Taufbecken aus Zinnguss wurde 1328 im Auftrag des Mainzer Domkapitels angefertigt. Aufgestellt war es jedoch nicht im Dom, sondern in der Liebfrauenkirche, da diese das Taufrecht besaß. Der dortige Standort in der Mitte der Kirche missfiel dem Stiftskapitel zunächst, da man meinte, es versperre den Weg. Doch schließlich gewöhnte man sich daran und beließ es dort bis zum Jahr 1700, als es in die St. Ägidiuskapelle in der Liebfrauenkirche versetzt wurde. Nach dem Abriss der Liebfrauenkirche 1803 verbrachte man es schließlich in den Dom, wo es zunächst im Ostchor Aufstellung fand. 1868 wurde es an seinem heutigen Standort im Nordwestquerhaus aufgestellt.

Die Form des Taufbeckens ist von einem Achtpass abgeleitet, so dass sich der Korpus aus acht nach außen gewölbten Teilen zusammensetzt. Die nur durch vertikal verlaufende Leisten voneinander getrennten figürlichen Reliefs sind so angeordnet, dass die Hauptszenen einander gegenüberstehen. Es sind dies, jeweils von zwei Leuchterengeln gerahmt: der thronende Weltenrichter und die stehende Muttergottes mit dem Kind als Patronin der Liebfrauenkirche sowie der hl. Martin zu Pferd, der seinen Mantel mit einem Bettler teilt, als Patron des Domes und des Erzstiftes. Zwischen diesen Hauptszenen sind die 12 Apostel, zu vier Dreiergruppen zusammengenommen, dargestellt. Sowohl die Einzelfiguren als auch die Szenen sind von Arkaden mit Maßwerkfüllungen eingefasst. Die figürlichen Reliefs schließen nach unten hin mit einer durchgehenden horizontalen Leiste ab, unter der sich das Blendmaßwerk fortsetzt. Den oberen Abschluss bildet ebenfalls eine durchgehende horizontale Leiste mit einer Inschrift in gotischer Majuskel, die über dem Weltenrichter beginnt und um das gesamte Becken umläuft. Der später zum Schutz gegen Verunreinigung aufgesetzte Deckel und der Fuß mit einer Inschrift in moderner Kapitalis (B) wurden nach der Überführung des Taufbeckens in den Dom unter Bischof Josef Ludwig Colmar 1804 angebracht. Aus jüngerer Zeit stammt auch die Einflickung *DISCE* (A) statt des ersten, aus formalen Gründen erschlossenen Wortes.

Bei dem in der Inschrift genannten Johannes handelt es sich um einen hauptsächlich als Glockengießer nachweisbaren Meister, von dem sich eine Vielzahl von Glocken von der Wetterau über den Rheingau bis zur Eifel erhalten hat. Sämtliche von ihm angefertigten Glocken verzichten in der stets in gotischer Majuskel ausgeführten Inschrift zwar durchgängig auf das Gussjahr, nennen aber stets den Gießer

A · [DISCITE] · MILLENIS TER/CENTENISQVE · UIGENIS ·/
· OCTONIS · ANNIS · MANVS / · HOC · UAS · DOCTA · IOHANNIS
/
· FORMAT · AD · INPERIVM / DE · SVM(M)O · CANONICOR(VM)
· /
· HVNC · ANATHEMA · FERIT / · HOC · VAS · QVI · LEDERE ·
QVERI/T

B TRANSLATVM / AB · ECCLES(IA) · / B(EATAE) · M(ARIAE) ·
V(IRGINIS) · AD · GRA(DVS) / · I · DE(CEMBRIS) · MDCCCIV · /
OCCUPANTE · / SEDE(M) · R(EVERENDISSI)MO · / D(OMI)NO ·
IOSEPHO / LUDOVICO ·

A Lernt: Im Jahr 1328 formt(e) die erfahrene Hand des Johannes dieses
Gefäß auf Geheiß des Obersten der Domherren. Den trifft der Bann-
fluch, der dieses Gefäß verletzen will.

B Übertragen von der Kirche der heiligen Jungfrau Maria zu den Stufen
(Mariengreden) am ersten Dezember 1804, als der hochwürdigste
Herr Joseph Ludwig (Colmar) den Mainzer Bischofssitz innehatte.

in deutscher bzw. lateinischer Sprache.
So heißt es auf einer verlorenen Glocke
aus Eibingen (Rheingau-Taunus-Kreis)
MAGISTER JOHANNES DE MOGUN-
TIA ME FECIT oder auf der Glocke aus
Hallgarten (Rheingau-Taunus-Kreis)
MEYSTER JOHAN VON MENCE DER
GOS MIC.

Die unterschiedlichen Angaben
führten in der älteren Literatur auch
zu der Vermutung, es könne sich um
zwei verschiedene Künstler handeln.
Über den Glockengießer Johannes von
Mainz ist bisher nur wenig bekannt. Er
soll aus einer alten Glockengießerfami-
lie stammen und war wohl seit 1310 bis

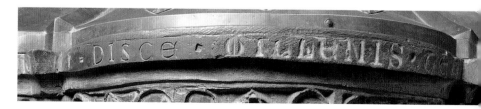

mindestens 1332 in Mainz tätig, wo er im „Haus zum Glockengießer" wohnte.

Nach der Inschrift handelt es sich bei dem Auftraggeber des Taufbeckens um den Obersten der Domherren. Dies könnte um 1328 sowohl der damalige Dompropst Bertholin de Canali (1322–1342/43) als auch – und das ist wahrscheinlicher – der Domdekan Johannes Unterschopf (1325–1345) gewesen sein. Denn Bertholin weilte während seiner Amtszeit zumeist am Hofe des Papstes, erst 1330 ist er öfter in Mainz nachweisbar, später besaß er dann einen Vertreter, nämlich Johann von Friedberg. Unterschopf wird dagegen als der führende Kopf des Domkapitels zu dieser Zeit bezeichnet.

Das Taufbecken beeindruckt vor allem durch sein aufwendig gearbeitetes Blendmaßwerk, dessen Formen dem zeitgleichen Maßwerk der südlichen Seitenschiffsfenster in Oppenheim und den Chorfenstern der Liebfrauenkirche in Oberwesel entsprechen, beides Bauten, die neben dem Kölner Dom zu den bedeutendsten gotischen Kirchen am Rhein gehören. Gegenüber dem Maßwerk fallen die Figurenreliefs in der Qualität der Ausführung jedoch ab, da sie insgesamt sehr steif und unkörperlich gestaltet sind. Bemerkenswert ist, dass die Reliefs keinen – wie sonst üblich – thematischen Bezug zur Funktion des Taufbeckens haben. So sind weder die Taufe Christi im Jordan noch die Paradiesflüsse dargestellt. Auch die Inschrift geht nicht auf die Taufe ein. Statt dessen wendet sie sich mit der ungewöhnlichen Forderung *DISCITE – lernt –* an den Leser. Es folgen das Entstehungsjahr, der Meister und der Auftraggeber sowie eine Bannandrohung für den, der das Taufbecken beschädigt.

Solche Bann-Inschriften finden sich im Mittelalter öfter, zumal an Gegenständen, die auch einen gewissen materiellen Wert besaßen, so wie bei der ehemals im Dom aufbewahrten Augustinus-Handschrift des Erzbischofs Willigis, wo es heißt: *Gottes gerechter Zorn treffe den und getilgt aus dem „Buch des Lebens" soll zu Schanden werden, der wagt, dieses Werk zu rauben. Amen.* (DI 2 Nr. 36/DIO Mainz, Nr. 37).

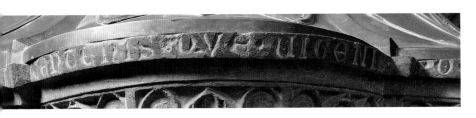

11. Jahrhundert?

Sitzbank, Rückenlehne und die beiden Seitenwangen des steinernen Thrones in der Memorie wurden zu einem unbekannten Zeitpunkt aus einer Grabplatte in Zweitverwendung gearbeitet. Der Thron steht mittig auf einer steinernen Bank, die sich zu beiden Seiten entlang der Westwand zieht. Das Kantprofil der Seitenwangen endet oben auf beiden Seiten in Medaillons. Diese zeigen jeweils an der Außenseite Reliefs mit flechtartigen Ornamenten und an den Innenseiten einen Löwen und einen Teufel (?). Nach unten läuft das Profil in Klauen aus. Die vertikal verlaufende untere Kante endet oben und unten in eingerolltem Blattwerk. Während auf der südlichen Seitenwange noch eine kurze Inschrift in Kapitalis lesbar ist, ist auf der nördlichen Seitenwange aufgrund des massiven Abschliffs nichts mehr zu entziffern.

Der heute Memorie genannte Raum diente – wie sein Name schon andeutet – Jahrhunderte lang als Begräbnisstätte für hochrangige Kleriker. Seine Lage am Kreuzgang in der Nähe des Hauptchors sowie seine baulichen Charakteristika und die an der Westwand erhaltene Sitzbank, die ursprünglich wohl auf mindestens zwei Seiten verlief, verweisen

VDELO

eindeutig auf seine ursprüngliche Funktion als Kapitelsaal des Domstiftes. Während sich die Form der einfachen umlaufenden Sitzbänke auch in anderen Klöstern der Zeit (z. B. Rommersdorf, Landkreis Neuwied) findet, bleibt die Gestaltung des Thrones in der Mitte singulär. Da aus dem frühen und hohen Mittelalter kaum Sitzmöbel erhalten und auch Darstellungen in der Buchmalerei und auf anderen Kunstgegenständen eher selten sind, ist ein Vergleich schwierig. Ein ähnlich gestalteter Thron mit hohen schräg abfallenden Seiten-

lehnen (hier der Thron des Königs Herodes) findet sich auf dem Elfenbeineinband des Lorscher Evangeliars (vor 795).

Auffallend sind beim Mainzer Thron die ornamentale Gestaltung mit der in Löwenklauen auslaufenden Lehne sowie die Medaillons mit vegetabilen Ornamenten und Tier- und Teufeldarstellungen. Eine solche figürliche Ausprägung wie etwa die Löwenköpfe und -klauen findet sich vor allem bei mittelalterlichen Faltstühlen. Zunächst zur Repräsentationssphäre der weltlichen Machtträger gehörend, sind sie ab 1000 auch im kirchlichen Bereich anzutreffen.

Die Mitglieder des Mainzer Domkapitels lebten anfänglich in einer *vita communis*, einer klosterähnlichen Gemeinschaft. Eine solche Gemeinschaft benötigte gewisse Funktionsräume, so gab es auch in Mainz ein Dormitorium (Schlafraum), das an der Ostseite des Kreuzganges überliefert ist, sowie ein Refektorium (Speiseraum) und ein Calefactorium (Wärmeraum), also Räume, wie sie sich in den Klöstern befanden. Dazu gehörte natürlich auch der Kapitelsaal, der dem Domkapitel zu Sitzungen und Versammlungen diente. Dieser wurde zudem bereits früh eine bevorzugte Begräbnisstätte für hochrangige Kleriker. Zwar gaben die Domkapitelsmitglieder schon verhältnismäßig früh das gemeinsame Leben auf, denn spätestens im 13. Jahrhundert entstanden mit den Stiftskurien eigene Häuser für die Stiftsherren. Dennoch war ein Kapitelsaal jedoch weiterhin für die gemeinsamen Zusammenkünfte notwendig.

Der Raum selbst entstand um 1220 – 1230, wie die spätromanischen Bauformen der Kapitelle, der Basen und das sogenannte Memorienportal zeigen. Mit dem Umbau der Stiftsgebäude im frühen 15. Jahrhundert ging auch der Neubau des doppelgeschossigen Domkreuzganges zwischen 1400 und 1410 sowie des Kapitelsaales einher, der weitgehend im gotischen Stil erneuert wurde. Dass man bei der damaligen Renovierung nicht allzu rigoros vorging, belegen die erhalten gebliebenen romanischen Architekturteile und Ausstattungstücke, zu denen auch der Thron zu zählen ist. Dieser dürfte, wie die Ornamente zeigen, zeitgleich mit der Erbauung des Kapitelsaales um 1220 aus der Grabplatte hergestellt worden sein. Dafür spricht vor allem die Löwenkralle, die sich in fast identischer Form am Gewände des Marktportals findet.

Während in der Literatur mehrheitlich angenommen wird, dass es sich bei der wiederverwendeten Grabplatte um einen römischen Inschriftenstein handelt, datierte Fritz Arens, der die Inschrift *VDELO* als Namensinschrift interpretierte, die Grabplatte vorsichtig in das 11. Jahrhundert. (Arens 1985, S. 291/DIO Mainz, Nr. 7).

Anfang 13. Jahrhundert

Das spätromanische Stufenportal in der Nordwand diente ursprünglich als Zugang zum südlichen Seitenschiff des Domes. Es wurde bereits Anfang des 15. Jahrhunderts vermauert und durch ein etwas weiter nach Osten verschobenes spätgotisches Portal ersetzt. ren Formen leicht entstellende Farbfassung stammt aus dem 19. Jahrhundert.

In der Literatur wird die Darstellung des Bischofs, vor allem wegen der begleitenden Inschrift, mit dem hl. Martin identifiziert. Als Patron der Bischofs= kirche und des Bistums ist sein Bild im

A + · S(AN)C(TV)S · MARTINVS
B EMCHO · ZAN · FIERI · ME · FECIT
C PAX · HVIC · D/OM(VI) · ET · O(MNIBVS) · H(ABITANTIBVS) / · I(N) · EA ·

A Heiliger Martin.
B Emcho Zan ließ mich machen.
C Friede diesem Haus und allen, die darin wohnen.

Das Tympanonfeld zeigt das reliefierte Brustbild eines Erzbischofs mit Mitra und Pallium. In seiner rechten Hand hält er ein Kirchenmodell – den Mainzer Dom – und in seiner linken ein geöffnetes Buch mit einer dreizeiligen über beide Seiten laufenden Inschrift (C). Die den Rundbogen des Tympanons begleitende Inschrift (A) nennt mit dem hl. Martin den Patron des Domes. Den Stifter des Reliefs hingegen findet man in der am unteren Tympanonrand sitzenden Inschrift (B), die wie die übrigen Inschriften in einer sehr späten romanischen Majuskel ausgeführt ist. Die de- Tympanonfeld des aus dem Kapitelsaal führenden Portals nichts Ungewöhnliches, finden sich doch im Dom und dem angrenzenden ehemaligen Stiftsbereich zahllose Abbildungen des Heiligen. Jedoch ergeben sich aus der Art und Weise der Darstellung auch einige Fragen. Auffallend ist zunächst, dass der Heilige ohne Nimbus, aber mit Pallium dargestellt ist. Dies ist zumindest ungewöhnlich, denn Heilige sind um 1200 generell mit einem Heiligenschein versehen und das Pallium war dem hl. Martin nicht verliehen worden. Daher trägt er zumeist, wenn er als Bischof dargestellt ist

und nicht als Soldat zu Pferde, lediglich den bischöflichen Ornat, auch wenn es oft Ausnahmen gibt, wie auf dem Altarretabel aus der Michaelskapelle (**Nr. 18**).

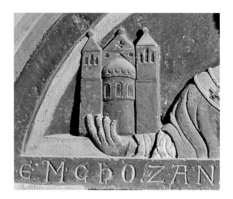

Beachtenswert sind darüber hinaus die Attribute, die ihm hier beigegeben sind: ein geöffnetes Buch und das Modell des Mainzer Domes. Beides sind Gegenstände, die sonst mit dem hl. Martin nicht in Verbindung zu bringen sind. Doch wen wollte der Stifter Emcho auf dem Tympanonfeld dargestellt haben? Den hl. Martin, wie es die Inschrift auf dem Rundbogen nahelegt, oder doch jemand anderen? Denn bei dem Dargestellten ohne Nimbus, aber mit Pallium und dem Dommodell in der Hand könnte es sich um den *fundator*, den Erbauer des Domes, Erzbischof Willigis, handeln. Dazu würde auch die Inschrift des Buches passen, das er in der anderen Hand hält und dem Betrachter demonstrativ entgegenstreckt.

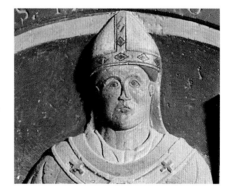

Denn die Inschrift – in Anlehnung an Lukas 10,5 – bezieht sich auf den Hausfrieden und wurde als Segensspruch bei der Kirchweihe gesprochen. Nach dem dreimaligen Umzug um die Kirche öffnete man das Portal und es folgte der Eintritt des Bischofs und des ihn begleitenden Klerus. Dann bezeichnete der Bischof die Schwelle mit einem Kreuz und sprach den Segensspruch: *PAX HVIC DOMVI*, so wie er auf den Buchseiten zu lesen ist. So bezeichnet

die Namensinschrift des Bogens möglicherweise gar nicht den Dargestellten, sondern die Person, der das Modell, der Mainzer Dom, übergeben werden soll. Dies würde auch dem Denken der Entstehungszeit am Anfang des 13. Jahrhunderts entsprechen, da seinerzeit das eigentliche Bildthema nicht der Stifter als solcher, sondern die Dedikation der Stiftung, also die Übergabe des gestifteten Gegenstandes an den Heiligen, die Gottesmutter oder an Christus war. So könnte Emcho, der Stifter des Portals, Erzbischof Willigis, den *fundator* des Doms, dargestellt haben, wie dieser im Begriff ist, dem nur inschriftlich genannten hl. Martin sein Haus zu überreichen, zu dessen Weihe er den Segensspruch sprach.

Ebenso problematisch wie die Benennung des Dargestellten ist die genaue Lesung der Stifterinschrift mit dem Stifternamen *EMCHO ZAN*. Da der Name Emicho im 12. Jahrhundert vor allem bei dem im Nahegau ansässigen Adelsgeschlecht der Wildgrafen verbreitet war, könnte es sich bei dem Stifter um einen Angehörigen dieser Familie handeln. Das Wort *ZAN* (mittelhochdeutsch für Zahn) wäre dann als Beiname zu verstehen.

Schon in der älteren Literatur wurde bemerkt, dass zwar Qualität und Ausführung des Reliefs und der zugehörigen Kelchblockkapitelle weit auseinander liegen, beides jedoch von einem einzigen Künstler geschaffen wurde. Ebenso wie das Relief machen auch die sehr unruhig wirkenden Inschriften mit den unregelmäßig großen Buchstaben und deren ungleichen Abständen einen recht unbeholfenen Eindruck. Entstanden ist das Tympanonfeld, wie die kunsthistorische und paläographische Analyse nahe legen, zeitgleich mit der Erbauung des Kapitelsaales zu Beginn des 13. Jahrhunderts. (DI 2 Nr. 27/DIO Mainz, Nr. 19).

1249, 1623

Der ursprüngliche Aufstellungsort des Tumbengrabmals des Erzbischofs Siegfried III. von Eppstein ist nicht genau bekannt. Aus einer alten Aufzeichnung geht jedoch hervor, dass der Erzbischof vor dem Altar Mariae Himmelfahrt im sogenannten *chorus ferreus* bestattet wurde. Dies war ehemals die Bezeichnung für den Ostchor, der mit einem eisernen Gitter vom Langhaus getrennt war. Zu einem unbekannten Zeitpunkt wurde dann die Tumba zerstört und die zugehörige Deckplatte im Ostchor an der Rückwand des mittleren Pfeilereinbaus angebracht, wo sie sich bis 1783 befand. Der mächtige Mittelpfeiler war im 16. Jahrhundert als Sicherheitsmaßnahme errichtet worden, um die Ostkuppel zu stützen, die nach der Aufstockung des Chorturms 1361 zunehmend statische Probleme bereitete. Nach einem weiteren Standortwechsel wurde die Tumbenplatte 1865 am ersten südöstlichen Arkadenpfeiler mit Blickrichtung zum Mittelschiff angebracht, wo sie sich bis heute befindet. Joannis und Bourdon erwähnen ein zweites Denkmal, das ähnlich wie die Tumbenplatte Siegfrieds gestaltet war. Die Grabplatte habe sich im Ostchor sieben bis acht Fuß unter Bodenniveau befunden und sei mit Holzbrettern abgedeckt gewesen. Da die Inschrift nicht mehr lesbar war, glaubte Joannis, dass es sich um ein zweites Denkmal für Siegfried handele. Offensichtlich ist die Grabplatte jedoch mit der 1804 im Ostchor aufgefundenen Platte identisch, die mehrheitlich Gerhard II. von Eppstein zugeschrieben wird (siehe Exkurs).

AI · SIFRID(VS) · TERCI(VS) HV(IV)S / S(AN)C(T)E // SEDIS ARCHI//EP(ISCOPV)S · RECTO[R] // FVLD(ENSI)/S · ELESIE · LEGAT(V)S · APOTS · AP[.]

AII SIFRIDUS TERTIUS HUIUS SANCTAE SEDIS ARCHIEPISCOPUS, RECTOR FULDENSIS ECCLESIAE, LEGATUS APOSTOLICUS.

B HENRIC(VS) / RAS WILH=/L HOLLA

C† D(EO) O(PTIMO) M(AXIMO) S(ACRVM) Sigefrido tertio ex illustri Baronum de Epstein prosapia nato, Moguntinae Sedis Archiepiscopo XXXIII, Sacri Romani Imperii per Germaniam Archicancellario ac Principi Electori

XVII. Legato Apostolico, et Fuldensis Ecclesiae quondam Administratori: Viro magnarum virtutum et actionum; qui, cum Ecclesiam hanc Moguntinam a Conrado Archiepiscopo de novo inchoatam consummasset ac consecrasset: Henricum Landgravium Hassiae et Wilhelmum Hollandiae comitem in Romanorum Reges coronasset, Archiepiscopatum honore et rebus magnifice ampliasset, eumque inter varia bella et pericula, quibus Imperium tunc nutabat, annis XXIV sapientissime rexisset, in flore aetatis extremum vitae diem obiit Bingia Anno MCCXLIX. VII. Idus Martii: et hic rite in Christo humatus pia defunctorum perfruitur requie.

AI–II Siegfried III., Erzbischof dieses heiligen Stuhles, Rektor der Kirche von Fulda, apostolischer Legat.

C Dem besten und größten Gott geweiht (und) Siegfried dem Dritten, aus dem edlen Geschlecht der Grafen von Eppstein geboren, 33. Mainzer Erzbischof, Erzkanzler des Heiligen Römischen Reichs für Deutschland und 17. Kurfürst, Apostolischer Legat und einst Administrator der Fuldaer Kirche, einem Manne von großen Tugenden und Taten. Nachdem er diese von Erzbischof Konrad von neuem begonnene Kirche vollendet und geweiht, den Landgrafen Heinrich von Hessen und den Grafen Wilhelm von Holland zu römischen Königen gekrönt, das Erzbistum in Ehre und Besitz großartig bereichert und 24 Jahre lang bei den verschiedenen Kriegen und Gefahren, unter denen das Reich litt, sehr weise regiert hatte, starb er in der Blüte seines Alters am siebten Tag vor den Iden des März (9. März) im Jahre 1249 in Bingen und wurde hier nach frommem Brauch in Christo bestattet und genießt die fromme Ruhe der Toten. (nach FA, JB, mit Korrekturen)

Die hochrechteckige graue Sandsteinplatte wird von einer Leiste gerahmt, die auch an der Unterseite profiliert ist, so dass es sich um die Deckplatte eines Hochgrabes gehandelt haben dürfte. Das zweifach abgestufte Profil besitzt an der Innenseite eine gemalte Inschrift in gotischer Majuskel (AI), die

auf der linken Seite im oberen Drittel beginnt und – im Uhrzeigersinn von innen lesbar – auf der rechten Seite endet. Das muldenförmig vertiefte Innenfeld wird fast vollständig von der nahezu lebensgroßen voluminösen Figur des Erzbischofs im bischöflichen Ornat, bestehend aus Pontifikalkleidung einschließlich Mitra, Handschuhen und Bischofsring, eingenommen. Der Krummstab – Zeichen seiner Bischofswürde – lehnt an seiner rechten Schulter. Während seine Füße fest auf einem Basilisken und einem Löwen stehen, ruht sein Kopf auf einem quastenverzierten Kissen. Dieser Schwebezustand zwischen Stehen und Liegen ist typisch für die frühen Figurengrabplatten und ist im Dom noch öfters zu finden.

Zu beiden Seiten des Erzbischofs sind die beiden deutlich kleineren, auf Podesten stehenden Könige dargestellt, die sich dem Erzbischof zuwenden. Dieser setzt ihnen mit steil angewinkelten Armen jeweils eine Krone auf. Die beiden inschriftlich bezeichneten Könige (B) sind nach der Mode der Zeit mit einem Untergewand, Surcot und Tasselmantel bekleidet. Beide halten Szepter und Schwert in Händen. Bei dem links Stehenden handelt es sich um König Heinrich Raspe, bei dem rechts Stehenden um König Wilhelm von Holland, der zudem noch Schreibzeug und Almosenbeutel am Gürtel trägt. Bei der

Restaurierung der Tumbenplatte 1834 wurden Teile der Kronen, Hände und Fußspitzen des Erzbischofs sowie die Krümme seines Pedums in Gips ergänzt. Zudem bekam die Platte eine neue Farbfassung und die Inschrift wurde – allerdings nicht korrekt – erneuert. Bereits Helwich hatte zu Beginn des 17. Jahrhunderts festgestellt, dass die ursprüngliche Inschrift bis auf den in (AII) wiedergegebenen Text verlöscht war. Aus diesem Grund ließ er 1623 eine Pergamenttafel mit einer von ihm verfassten Inschrift (C) anfertigen, die all die fehlenden Angaben enthielt (Todesdatum, Verdienste des Erzbischofs), die er bei der Grabinschrift vermisste. Diese moderne Tafel, die einst über dem Grabmal angebracht war, ging zu einem unbekannten Zeitpunkt verloren.

Siegfried III. stammte aus dem Geschlecht der Herren von Eppstein, die ihre namengebende Burg im Taunus besaßen. Um 1220 ist er erstmals als Domherr in Mainz nachweisbar. Daneben war er Propst in den Stiften St. Bartholomäus (Frankfurt) und St. Peter und Alexander (Aschaffenburg). Ende des Jahres 1230 wählte man ihn zum Nachfolger seines gleichnamigen Onkels Siegfried II. (1200–1230) auf den Mainzer Erzstuhl. Wie jener stand auch Siegfried III. in der Reichspolitik auf Seiten der Staufer und erhielt durch das Wohlwollen Kaiser Friedrichs II. im

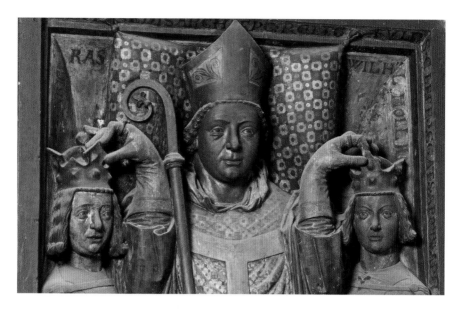

Jahr 1232 die überaus reiche Reichsabtei Lorsch. 1237 wurde er zum Reichsverweser und Vormund des noch minderjährigen Sohnes des Kaisers, Konrad IV. (1228–1254), eingesetzt, den man noch im gleichen Jahr zum König erhob. Auch nach dem Ausbruch des Konflikts zwischen Papst und Kaiser, hielt Siegfried zunächst noch zu Friedrich II. Erst nach dem Tod Papst Gregors IX. 1241 wechselte er die Fronten und verbündete sich mit dem Kölner Erzbischof Konrad von Hochstaden gegen die Staufer. Dies hatte zur Folge, dass er als Reichsverweser sofort seines Amtes enthoben wurde. An seine Stelle trat Heinrich Raspe, Landgraf von Thüringen.

Um jene Zeit war Siegfried die Verwaltung der Benediktinerabtei Fulda übertragen worden, wodurch sein Einfluss im mittleren Deutschland weiter anwuchs. Nach zweijähriger Sedisvakanz in Rom wählte man 1243 Innozenz IV. zum neuen Papst, der sogleich den Kampf gegen die Staufer fortsetzte und Siegfried zum Päpstlichen Legaten ernannte, worauf dieser noch im gleichen Jahr die Exkommunikation Friedrichs II. verkündete. 1244 verlieh der Erzbischof den Mainzern das große Stadtprivileg, das Mainz zur Freien Stadt machte. In den folgenden Jahren gelang es ihm, Heinrich Raspe auf die Seite des Papstes zu ziehen und ihn schließlich 1246 in Würzburg zum Ge-

genkönig Konrads IV. wählen zu lassen. Nach dem plötzlichen Tod Heinrich Raspes 1247 wählten die verbündeten Erzbischöfe von Mainz und Köln noch im gleichen Jahr Graf Wilhelm von Holland zum Gegenkönig. Damit war Siegfried maßgeblich am Niedergang der staufischen Macht beteiligt. Das geistliche Wirken des Erzbischofs zeigte sich unter anderem in regelmäßig abgehaltenen Synoden sowie in seiner Initiative bei der Seligsprechung der Landgräfin Elisabeth von Thüringen 1235. Siegfried von Eppstein starb am 9. März 1249 in Bingen. Seine letzte Ruhe fand er im Mainzer Dom, dessen unter ihm errichtetes spätromanisches Westwerk er 1239 geweiht hatte.

Die Tumbenplatte Siegfrieds, zugleich das erste erhaltene figürliche Grabdenkmal des Mainzer Doms, wird mehrheitlich einem Magdeburger Künstler zugeschrieben, der zuvor in Bamberg tätig war. Dies legen zahlreiche stilistische Übereinstimmungen mit dem Bamberger Reiter, der Bamberger Ecclesia-Figur und auch dem Magdeburger Reiter nahe. Im Gegensatz zu diesen Skulpturen zeichnet sich die Mainzer Platte jedoch durch eine größere formale Strenge aus. Aufgrund der eindeutigen stilistischen Einordnung des Grabdenkmals in den Bamberger und Magdeburger Umkreis kann man davon ausgehen, dass es unmittelbar nach Siegfrieds Tod entstand und vielleicht noch von ihm oder seinen

engsten Vertrauten in Auftrag gegeben wurde. Denn es stellte nicht nur die persönliche Memoria sicher, sondern veranschaulichte vor allem die herausragende Position, die den Mainzer Erzbischöfen bei der Königswahl zukam, denn sie besaßen das Erststimmrecht. Es war dies ein Thema, das zu dieser Zeit sehr konfliktgeladen war, da der Kölner Erzbischof Konrad von Hochstaden 1238 das Mainzer Erststimmrecht in Frage stellte und für sich beanspruchte, um bei den Königswahlen den entscheidenden Einfluss auf den Wahlverlauf nehmen zu können. Denn nicht die Krönung war der bestimmende Akt, sondern die vorangehende Wahl. So zeigt das Grabmal des Erzbischofs auch nicht den „Königskröner", den er für keinen der von ihm erhobenen Könige war, sondern den „Königsmacher". Mit dem Denkmal sollten keine Ansprüche untermauert werden, den König krönen zu wollen – dieses Recht blieb schon wegen der kirchenrechtlichen Lage unangefochten dem Kölner Erzbischof vorbehalten –, es sollte vielmehr die altehrwürdige Mainzer Position verdeutlichen, nämlich dass dem Mainzer Erzbischof bei der Königswahl die erste Stimme zustand. Das Bild des „Königsmachers" kehrt bei Peter von Aspelt (**Nr. 7**) wieder, bei dem Inschrift und Zeitumstände die Deutung als Krönungsdenkmal widerlegen. (DI 2 Nr. 22 (A, B), 593 (C)/DIO Mainz, Nr. 23).

Exkurs
„Krönungsdenkmäler", die Eppsteiner und das Erststimmrecht der Mainzer Erzbischöfe bei der Königswahl

Ein fragmentarisch erhaltenes – lediglich in einer Zeichnung überliefertes – Grabbild zeigt ebenfalls die „Krönung" zweier Könige. Es handelt sich wahrscheinlich um das Grabdenkmal Erzbischof Gerhards II. von Eppstein (1289–1305), des Vorgängers Peters von Aspelt (Nr. 7), der auf seiner Grabplatte genauso, nämlich als „krönender" Erzbischof, dargestellt wurde. Die Grabplatte Gerhards war bereits 1804 bei der Aushebung des Fundaments für das Taufbecken zerstört worden. Die damals von Bodmann angefertigte Zeichnung zeigt den auf einem Löwen stehenden Erzbischof, der zwei Könige „krönt". Da eine Inschrift nicht überliefert ist, wäre auch eine Zuweisung an Werner von Eppstein († 1284) möglich gewesen, der ebenfalls an der Wahl zweier Könige maßgeblich beteiligt war, jedoch weisen die stilistischen Merkmale der Grabplatte eindeutig in die Zeit des

beginnenden 14. Jahrhunderts. Erhalten blieb von dem Grabdenkmal zwar nur der Kopf (heute im Dom- und Diözesanmuseum), doch ein Detail zeigt sehr schön, worum es dem Mainzer Erzbischof im Krönungsstreit überhaupt ging. Denn die Mitra des Erzbischofs besitzt in der Mitte, zwischen zwei Ornamenten, ein Symbol, das auf die Wahlhandlung Bezug nimmt. Es ist die von oben herab schwebende Taube des Heiligen Geistes. Die Wahl des Königs, bei der der Mainzer Erzbischof das Erststimmrecht ausüben durfte, begann mit der Anrufung des Heiligen Geistes, der die Teilnehmer nicht nur zu einer guten, sondern auch einvernehmlichen Wahl führen sollte. Somit ist Gerhard auf seinem Grabmal als Leiter der entscheidenden Wahl dargestellt und daher der eigentliche „Königsmacher". Dieses Vorrecht wollte man auf keinen Fall aus der Hand geben. Nach Siegfried II. († 1230), Siegfried III. († 1249) und Werner († 1284) war Gerhard der letzte Erzbischof aus dem Hause Eppstein. Mit seinem Tod 1305 endete für die Eppsteiner ein glanzvolles Jahrhundert, in dem sie in fast ununterbrochener Reihe den Mainzer Erzstuhl inne hatten, den vornehmsten und einflussreichsten des Heiligen Römischen Reiches. Es war für die Eppsteiner zugleich der Höhepunkt in der Geschichte ihres Hauses.

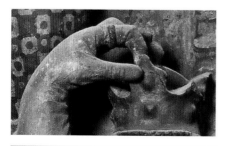

Detail der Tumbendeckplatte (Nr. 6)

1335–1340

Die Tumba des Erzbischofs Peter von Aspelt war zunächst in der von ihm gestifteten Allerheiligenkapelle (im südlichen Seitenschiff, erste Kapelle von Osten) aufgestellt, in der er einer Nachricht Helwichs zufolge auch begraben war. Nach der Zerstörung der Tumba brachte man die skulptierte Deckplatte in das Langhaus, wo sie nachweislich seit dem 17. Jahrhundert am nordöstlichen Mittelschiffspfeiler angebracht ist.

Die hochrechteckige, sehr breite Sandsteinplatte wird von einer reich profilierten Leiste gerahmt, auf deren äußerer Schräge eine hexametrisch gereimte Umschrift in gotischer Minuskel (A) eingehauen ist. Der reich mit Krabben besetzte und nur mit einer Kreuzblume bekrönte Kielbogen ruht auf zwei dünnen Säulen mit Kelchblattkapitellen. Den Bereich oberhalb des Bogens

füllt eine auf einer angedeuteten Mauer sitzende Maßwerkgalerie mit Rautenabschluss. Das vertiefte Mittelfeld zeigt den Erzbischof, wie er im Begriff ist, zweien von drei deutlich kleiner dargestellten Königen in pelzbesetzten Mänteln die Krone aufzusetzen. Anders als bei dem Krönungsbild Siegfrieds von Eppstein (**Nr. 6**) sind die Arme der Erzbischofsfigur über die zu Krönenden erhoben. In ihren Händen halten sie ein Szepter und, mit Ausnahme des links Stehenden, einen Reichsapfel; den Gewändern sind Wappen aufgemalt, deren Originalität nicht geklärt ist. Der Erzbischof und die Könige stehen auf drei Löwen, jedoch ruht nur der Kopf des Erzbischofs auf einem quastenbesetzten Kissen; zu dessen Seiten befindet sich eine schwarz gefasste Inschrift auf einem weißen Spruchband (B).

A · Anno milleno tricentenoq(ue) viceno ·
Petrum petra tegit tegat hu(n)c qui tart(ar)a fregit · /
· De treueris natus presul fuit hic trabeatus ·
Redditibus donis et clenodiis sibi pronis ·
Ecclesiam ditat res auget crimina uitat · /
· Hic pius et largus in consiliis fuit argus ·
Sceptra dat heinrico regni post hec ludewico · /
· Fert pius extremoq(ue) iohanni regna bohemo ·
Huic quinos menses annos deca tetra repenses ·
Quos uigil hic rexit quem cristus ad ethera uexit ·
Amen ·

B · O(biit) · in · die · // Bonifacii · ep(iscop)i ·

A Im 1320. Jahr. Der Stein deckt (diesen) Peter, es schütze ihn (Christus), der die Hölle zerbrach. Im Trierischen geboren, erhielt er hier den Bischofsornat. Mit Einkünften, Geschenken und Kleinodien, die ihm gehörten, bereichert er die Kirche, vermehrt das Vermögen, vermeidet Verbrechen. Er war fromm und freigiebig, im Rat war er ein Argus (= scharfsinnig). Das Szepter des Reichs übergibt er Heinrich (VII.), danach Ludwig (dem Bayern). Fromm übergibt er dem weit entfernten Johann von Böhmen das Königreich. Ihm mögest du fünf Monate, 14 Jahre anrechnen, die er wachsam hier regierte. Ihn führte Christus zum Himmel. Amen. (ähnlich JB)
B Er starb am Tage des Bischofs Bonifatius (5. Juni 1320).

Wappen: (von links) Böhmen, Luxemburg, Wittelsbach

Peter von Aspelt wurde um 1240 im Trierischen, wie die Grabinschrift angibt, als Sohn eines luxemburgischen Ministerialen namens Gebhard geboren. Nach dem Studium der Theologie, Philosophie und Medizin, das ihn nach Bologna, Padua und Paris führte, ist er ab 1280 als Scholaster in St. Simeon in Trier nachweisbar. 1286 ist er sowohl als Kaplan als auch als Leibarzt am Hof König Rudolfs von Habsburg tätig. Kurz darauf wird er von Rudolfs Schwiegersohn Wenzel II. von Böhmen zum Protonotar ernannt, dem er später in Prag auch als Kanzler dient. Seit 1297 Bischof von Basel, ernennt ihn Papst Clemens V. 1306 nach der zwiespältigen Wahl in Mainz zum dortigen Erzbischof. Damit wollte er auch König Philipp IV. einen Gefallen erweisen, dessen wichtigster Verbündeter am Hof Graf Heinrich von Luxemburg war, der sich ebenfalls für eine Ernennung Peters von Aspelt ausgesprochen hatte, was weitreichende Auswirkung hatte. Er gewann entscheidenden Einfluss auf die Königswahl des Luxemburgers Heinrich VII. 1308 und bestimmte in den folgenden Jahren maßgeblich gemeinsam mit dem Luxemburgischen Haus das Reichsgeschehen. So unterstützte er Johann von Luxemburg, den Sohn Heinrichs VII., 1310 beim Erwerb der böhmischen Königskrone. Da Böhmen zur Kirchenprovinz Mainz gehörte, konnte ihn Peter von Aspelt 1311 selbst

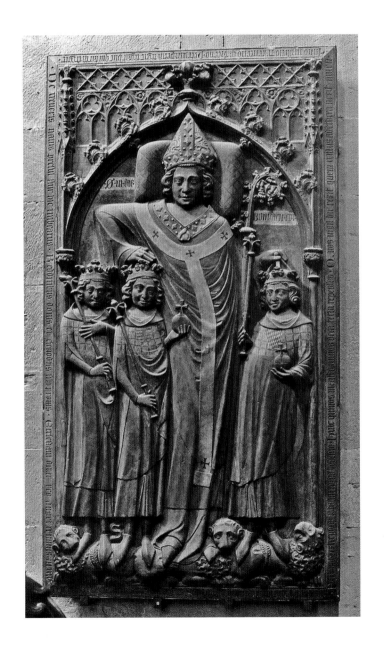

in Prag krönen. Nach dem Italienzug Heinrichs VII., der in einer Tragödie endete, da nicht nur der Kaiser, sondern auch seine Frau und sein Bruder Walram in Italien den Tod fanden, verlief die anschließende Königswahl zwiespältig. Während Friedrich der Schöne vom Kölner Erzbischof Heinrich II. von Virneburg zum König gewählt und in Bonn gekrönt wurde, setzte Peter von Aspelt Ludwig den Bayern als König ein und krönte diesen in Aachen. Dies war nur möglich gewesen, weil der Kölner bereits Ludwigs Konkurrenten gekrönt hatte und somit für eine zweite Krönung in seinem eigenen Sprengel nicht mehr zur Verfügung stand. Peter von Aspelt erwarb sich nicht nur in der Reichspolitik, sondern auch in der Landespolitik und als Oberhirte seiner Kirchenprovinz große Verdienste. Prägend für Mainz wurde seine Förderung des städtischen Kaufhauses am Brand sowie sein Mäzenatentum für den Dichter und Sänger Heinrich von Meißen, genannt Frauenlob (**Nr. 9**). Nach kurzer Krankheit starb Peter von Aspelt am 5. Juni 1320.

Die auf der Tumbendeckplatte dargestellten Könige sind anhand der aufgemalten Wappen und der Inschrift (A) zu identifizieren. Es sind dies von links nach rechts: der böhmische König Johann von Luxemburg, König Heinrich VII. von Luxemburg und König

Ludwig (IV.) der Bayer. Da Peter von Aspelt gleichzeitig den beiden späteren Kaisern die Krone aufs Haupt setzt, deutete man die Handlung als Krönungsszene und sah in der Grabplatte die Ansprüche des Mainzer Erzbischofs auf das Krönungsrecht versinnbildlicht. Verena Kessel vermutete in dem Grabdenkmal gar die Herausforderung bzw. Reaktion auf die Chorschrankenmalereien des Kölner Doms dargestellt, in denen das Kölner Krönungsrecht durch die Figurenreihe der Kölner Erzbischöfe auf der einen Seite und die von ihnen gekrönten Könige auf der anderen Seite wiedergegeben sein soll. Ernst-Dieter Hehl wies jedoch mehrfach darauf hin, dass seit dem Privileg Papst Leos IX. 1052 das Kölner Krönungsrecht in Aachen unangreifbar war und sich bereits vor der Entstehung des Aspeltschen Grabdenkmals eine Bedeutungsverlagerung von der Krönung zur Wahl abgezeichnet hatte. Dies lässt sich nicht nur anhand der Änderungen der Ordines, sondern auch am Grabdenkmal Gerhards II. von Eppstein († 1305, Exkurs zu **Nr. 6**) sowie an den Beschlüssen von Rhens 1338 (siehe unten) ablesen.

Sofern man seinem Grabmal eine politische Botschaft unterstellen kann, so lautet diese, dass nicht die Krönung, sondern die Königswahl unter der Leitung des Mainzer Erzbischofs der entscheidende Akt war. Dies be-

legt auch die umlaufende Inschrift des Grabdenkmals, die nicht die Krönung thematisiert, sondern mit der Überreichung des Szepters auf die Übergabe der Herrschaft zielt. Denn dort heißt es: *Das Szepter des Reiches übergibt er Heinrich, danach Ludwig. Fromm übergibt er dem weit entfernten Johann von Böhmen das Königreich.* Hätte man die Krönung thematisieren wollen, so hätte man dies in der Inschrift klar zum Ausdruck gebracht. Da es kein Vorbild für eine Verbildlichung der Wahl gab, versuchte man diesen Vorgang durch das Aufsetzen der Krone auszudrücken, eine für den modernen Betrachter missverständliche Darstellung, die aber durch die Inschrift klargestellt wird. Dies gilt auch für die beiden anderen Eppstein-Grabmäler dieses Typus. So drückt auch Siegfried den beiden Königen die Krone auf das Haupt, obwohl er nachweislich keine Krönung vorgenommen hat. Einzig die Mitra vom Grabmal Gerhards II. von Eppstein nimmt Bezug auf die Bedeutung des Wahlvorganges, denn dort ist in der Mitte, an hervorgehobener Stelle, die Taube des Heiligen Geistes dargestellt. Denn dieser wurde angerufen, um eine einvernehmliche Wahl zu gewährleisten (siehe Exkurs bei **Nr. 6**).

Schwierig ist auch die Frage der Datierung. Nach Ausweis der Bügelkrone, die der Erzbischof Ludwig dem Bayern auf sein Haupt setzt, kann das Grabdenkmal erst nach 1328, dem Jahr von dessen Kaiserkrönung, entstanden sein. Als Auftraggeber kämen somit zwei Erzbischöfe in Frage, nämlich nach der Vakanz nach dem Tod Buchecks 1328 (**Nr. 8**) Balduin von Luxemburg, der von 1331 bis 1337 dem Mainzer Erzbistum als Administrator vorstand, sowie der anschließend amtierende Heinrich III. von Virneburg. Aufgrund der stilistischen Ähnlichkeiten mit dem Frankfurter Chorgestühl wurde sogar Kuno von Falkenstein, der seit 1347 Verweser des Mainzer Erzbistums war, als Auftraggeber angesehen, was aber aufgrund der politischen Konstellation eher auszuschließen ist. Eine Datierung in die 1330er bis 1340er Jahre ist auch aus kunsthistorischer Sicht am wahrscheinlichsten. So wurde vermutlich die Tumbenplatte des 1328 verstorbenen Erzbischofs Matthias von Bucheck von Balduin von Luxemburg in Auftrag gegeben. Dies legt die dendrochronologische Datierung der von Balduin gestifteten Chorstuhlwangen der Trierer Kartause in die Mitte der 1330er Jahre nahe, mit denen das Grabdenkmal leichte stilistische Übereinstimmungen zeigt. Die Inschrift des Bucheck-Denkmals wurde wiederum in der gleichen Werkstatt gefertigt wie das Aspelt-Denkmal, so dass sie in eine gewisse zeitliche Nähe gerückt werden können

und somit auch für das Aspelt-Grabdenkmal Balduin als Auftraggeber angesehen werden kann, obwohl die Reliefs stilistisch sowie in der Konzeption doch weit auseinander liegen. Balduin war zusammen mit Peter von Aspelt nicht nur an der Wahl seines Bruders Heinrich VII. zum Römischen König, sondern auch an der seines Neffen Johann sowie an der Wahl Ludwigs des Bayern maßgeblich beteiligt. Da er bis zu seinem endgültigen Rückzug nach Trier 1337 immer noch die Hoffnung auf den Mainzer Erzstuhl hegte, war ihm wohl daran gelegen, die Mainzer Position bei der Wahl des Königs festzuschreiben. Mit der Datierung des Denkmals eine halbe Generation nach dem Tod Peters befindet man sich in einer Zeit, in welcher das Verhältnis von Wahl und Wählern zum Kandidaten und zur Krönung intensiv diskutiert wurde. Wenn der Kurverein von Rhens 1338 ein päpstli-

ches Approbationsrecht des gewählten Römischen Königs vor der Kaiserkrönung dezidiert ablehnte, hob er die Wahlhandlung als konstitutiven Akt heraus, dem die Krönung ohne Prüfung des Kandidaten zu folgen habe. Damit war gleichzeitig einer Approbation vor der Königskrönung durch den Kölner Erzbischof eine Absage erteilt. Ein Krönungsrecht war also für den Mainzer Erzbischof nicht mehr attraktiv, denn die Aufwertung der Wahl untermauerte seine Vormachtstellung als „Königsmacher", der über die Einberufung und Leitung der Wahlhandlung sowie sein richtungweisendes Erststimmrecht innerhalb der gebotenen Einmütigkeit über den größten Einfluss verfügte.

Auffallend ist jedoch bei der Diskussion um den Auftraggeber, dass der Verstorbene als solcher offensichtlich gänzlich ausgeschlossen wird. Dies verwundert umso mehr, als Peter von

Aspelt, als er merkte, dass sein Leben sich nun langsam dem Ende zuneigte, sein Testament diktierte und seine letzten Verfügungen traf. Gewissenhaft, wie er war, machte er über ein Jahr vor seinem Tode nicht nur umfangreiche Angaben, sein Anniversar betreffend, sondern ließ auch eine Liste seiner Preziosen erstellen. Bereits Jahre zuvor hatte er die Allerheiligenkapelle auf der Kapellensüdseite samt einem prächtigen bemalten Steinretabel gestiftet und offensichtlich als seine letzte Ruhestätte bestimmt. Dass sein Tumbengrab erst in den 30er/40er Jahren vollendet war, schließt nicht aus, dass die Grabmalskonzeption dennoch auf ihn zurückgehen könnte. Vielleicht traute er aber auch Balduin von Luxemburg eine angemessene Gestaltung seines Grabmales zu, zeigt doch dessen eigenes, schon allein von der Größe her alle Maßstäbe sprengendes Grabmonument, dass er sich des Stellenwertes von Grabdenkmälern für eine angemessene politische Inszenierung durchaus bewusst war. (DI 2 Nr. 33/DIO Mainz, Nr. 39).

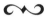

Exkurs
Grabstätten der Mainzer Erzbischöfe

Die Grabstätten der Mainzer Erzbischöfe aus der Zeit vor Bonifatius († 754) sind weitgehend unbekannt. Bonifatius selbst wünschte in seiner Stiftung Fulda beigesetzt zu werden. Auch seine direkten Nachfolger auf dem Mainzer Bischofsstuhl ließen sich in ihren eigenen Stiftungen bestatten, denn offenbar sah man dort das individuelle Totengedächtnis besser gesichert; außerdem lagen diese Kirchen vor der Stadt und somit nach der immer noch beachteten römischen Bestattungsvorschrift vor der Mauer. So wurde Lullus in Hersfeld und Richulf in St. Alban begraben. Richulf knüpfte damit wieder an die Mainzer Bischofstradition an, denn dort lag auch der Märtyrerbischof Alban begraben.

In den folgenden Jahrzehnten war es nun das vor den Mauern der Stadt Mainz gelegene Kloster St. Alban, das zum bevorzugten Begräbnisplatz der Mainzer Bischöfe wurde, vor allem nachdem 935 Erzbischof Hildebert die Gebeine der ersten zehn Mainzer Bischöfe aus der verfal-

lenen Friedhofskirche St. Hilarius dorthin hatte überführen lassen. Nach der Jahrtausendwende war es dann erstmals wieder Willigis, der sich in seiner eigenen Stiftung, hier St. Stephan, innerhalb der Mauern der Stadt bestatten ließ. Sein Nachfolger Erkenbald wählte dagegen sein Grab im sogenannten alten Dom (der späteren Johanniskirche). Somit begann um die Jahrtausendwende eine schrittweise Verlagerung der Bischofsgrabmäler von Kirchen außerhalb der Stadt zu solchen innerhalb der Stadtmauern. Zwar hatte bereits 895 die Synode von Trebur festgeschrieben, dass die Beisetzung des Bischofs „apud ecclesiam, ubi sedes episcopi (...)", also in seiner Bischofskirche, zu erfolgen habe, aber, wie dies auch das Beispiel in Mainz zeigt, dauerte es noch eine geraume Zeit, bis diese Regelung griff. Zwar bevorzugte man nun – von wenigen Ausnahmen abgesehen – eine Grabstätte innerhalb der Mauern, dabei wurde der eigenen Gründung oder der Bestattung in stadtnahen Klöstern jedoch zumeist der Vorrang gegeben. So auch bei Adalbert I., der in seiner von ihm errichteten Gründung, der Gotthardkapelle, seine letzte Ruhe fand. Eine kontinuierliche Bestattung der Mainzer Erzbischöfe im Dom ist erst für das 14. Jahrhundert zu belegen, somit viel später als in Köln oder Trier.

8 TUMBENDECKPLATTE DES ERZBISCHOFS MATTHIAS VON BUCHECK

1335/40

Der ursprüngliche Aufstellungsort der Tumba des Erzbischofs Matthias von Bucheck († 1328), von der sich nur noch die skulptierte Deckplatte erhalten hat, ist unbekannt. Zu Beginn des 18. Jahrhunderts hing sie am ersten südlichen Arkadenpfeiler von Osten, bis sie 1743 einem anderen Denkmal weichen musste und an ihren heutigen Standort am südöstlichen Pfeiler vor dem Ostchor verbracht wurde. Die rote Sandsteinplatte mit umlaufender, hexametrisch gereimter Inschrift ziert auf der Außenkante ein Weinrankenmotiv, das an den vier Ecken von Wappenschilden unterbrochen wird, die zum Teil auf kleinen Köpfchen ruhen. Die überlebensgroße Statue des Erzbischofs steht unter einem krabbenbesetzten Kielbogen, den zwei zierliche Säulchen mit Blattkapitellen

tragen. Oberhalb des Bogens schwenken zwei einander zugewandte Engel Weihrauchfässer. Die Arkade rahmen zu beiden Seiten übereinander gestellte Heiligenfiguren in tiefen Nischen mit bekrönenden Baldachinen. Die beiden unteren Heiligen, rechts die hl. Klara (bzw. Barbara) und links die hl. Katharina, stehen auf Blattkapitellen. Darüber folgen rechts der hl. Georg (bzw. Mauritius) und links der hl. Benedikt. Der leicht aus der Frontalen herausgerückte Erzbischof in pontifikaler Gewandung hält in seiner rechten Hand ein geschlossenes Buch und in seiner linken den Bischofsstab, dessen Krümme die Darstellung des hl. Martin zu Pferde zeigt. Die Tumbenplatte wurde 1834 restauriert und farblich neu gefasst.

Aus dem Westschweizer Geschlecht der Grafen von Bucheck (Buchegg) stammend, die ihre Besitzungen in der Gegend von Solothurn hatten, wurde Matthias in den siebziger Jahren des 13. Jahrhunderts als Sohn des Grafen Heinrich von Bucheck und der Adelheid von Strassberg geboren. 1303 ist er als Kustos des Benediktinerklosters Murbach im Elsaß bezeugt. Zehn Jahre später wird er Propst der Murbach unterstellten Propstei in Luzern. Nach dem Tode Peters von Aspelt 1320 wählte das Mainzer Domkapitel den Trierer Erzbischof Balduin von Luxemburg zu seinem Nachfolger, der sein Amt als Administrator auch sogleich antrat.

Statt die erbetene Bestätigung zu übersenden, bestand der Papst auf das

+ **Mille trecentenis annis octoq(ue) vicenis ·**
Matias presul istic comes licet exul ·
De buochecg natus tamen exilio bene gratus ·
Magnanimus iustus virtutum sole perustus · /
Uerax vt nostis inuictus (et) hostib(us) hostis ·
Donis magnificus et amicis fulsit amicus · /
Se satis hic strauit dum religione notauit ·
Hinc sublimari meruit quia pontificari ·
Annos octo quidem non plene rexerat idem ·
Heu datus hic tarmis probitatis luxit in armis ·/
Exequias fle(n)das p(er)agas decasexta kale(n)das ·
Octob(ri)s . iuncta sibi sint celi bona cu(n)cta ·
amen

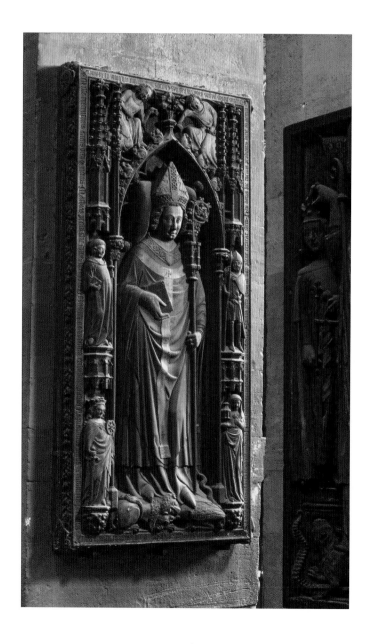

48

Im Jahre 1328 ist dort der Erzbischof, Graf, wenn auch in der Fremde (beigesetzt), geboren aus (der Familie) Bucheck, doch der Fremde sehr willkommen. Hochherzig, gerecht, von der Sonne der Tugenden versengt, wahrheitsliebend, wie ihr wisst, unbesiegbar und den Feinden ein Feind, mit Geschenken großzügig, und leuchtete den Freunden als Freund. Er hat sich (in Demut) sehr zu Boden geworfen, als er sich durch seinen Glauben bekannt machte. Daher verdient er es, erhöht zu werden, weil er es verdiente, zum Bischof erhoben zu werden. Nicht ganz acht Jahre hatte er regiert. Weh, er, der hier den Würmern übergeben wurde, leuchtete in den Waffen der Rechtschaffenheit. Das beweinenswerte Totenfest sollst du für ihn am 16. Tag vor den Kalenden des Oktobers (= 16. September 1328) feiern. Bei ihm sollen alle Güter des Himmels sein. (JB)

| Wappen: | Mainz | Mainz |
| | Bucheck | Bucheck |

von seinem Vorgänger Bonifatius VIII. 1300 verfügte Recht zur Provision des Mainzer Erzstuhles und ernannte Matthias von Bucheck zum neuen Erzbischof. Mit diesem neuen Kandidaten versuchte der Papst die Machtstellung Balduins, der ein Parteigänger König Ludwigs des Bayern war, zu schwächen und somit zugleich die Position des Habsburger Gegenkönigs Friedrich von Österreich zu stärken. Als kluger Machtpolitiker erkannte Balduin sogleich den neuen Erzbischof an und versuchte in der Folgezeit diesen der Königspartei anzunähern. Zwar unterstützte Matthias von Bucheck Ludwig den Bayern nach dem Sieg in der Schlacht bei Mühldorf 1322, wandte sich dann aber wie-

der, nach Konflikten mit dem Papst, von diesem ab. Nach weniger als acht Jahren im Amt starb Matthias von Bucheck am 9./10. September 1328 in Miltenberg.

In der Reihe der bedeutenden Bischofsgrabdenkmäler, die mit Siegfried III. von Eppstein einsetzten, markiert das Bucheck-Grabmal einen deutlichen Einschnitt. Denn die hier entwickelten Gestaltungsprinzipien, nämlich die einer vollplastisch gearbeiteten Bischofsfigur unter einem prächtigen Architekturrahmen mit in Nischen eingestellten Heiligenfiguren und Weihrauchfass schwenkenden Engeln, werden nun mehr oder weniger für die nächsten 350 Jahre bei den Bischofsgrabmälern des Mainzer Domes bestimmend.

So zeigt auch das Bucheck-Denkmal den Bischof unter einem anspruchsvollen Architekturrahmen mit eingestellten Heiligenfiguren, der vom Aufbau her einem gotischen Kirchenportal mit Gewändefiguren entspricht. Zugleich ist der Arkadenbogen – vor allem auch in Verbindung mit den ein Weihrauchfass schwenkenden Engeln – als Würdeformel zu verstehen, der den Verstorbenen in angemessener Form präsentiert. Während es sich beim Bucheck-Grabmal noch um Schutzheilige handelt, die eine Beziehung zu dem Verstorbenen haben, wie der hl. Benedikt, der auf seine Zugehörigkeit zum Benediktinerorden hinweist, oder der hl. Georg bzw. Mauritius als Hinweis auf seine ritterliche Abstammung, kommen in späteren Jahren bevorzugt die Heiligen des Bistums zur Darstellung.

Datierung und Auftraggeber des Tumbengrabmals sind nach wie vor umstritten. In der älteren Literatur war dies noch kein Thema, da man dort stets von der Annahme ausging, das Grabdenkmal sei unmittelbar nach dem Tod des Erzbischofs, also kurz nach 1328, in einer in Mainz ansässigen Werkstatt entstanden. Dieser ordnete man eine Reihe von Werken zu, unter anderem das Aspelt-Denkmal, die Kurfürstenreliefs des Mainzer Kaufhauses am Brand sowie das Taufbecken. Letzteres ist jedoch eindeutig ein Werk des Glockengießers

Johann von Mainz. Einer These Verena Kessels zufolge kann wegen des plötzlichen Todes des Erzbischofs ausgeschlossen werden, dass er das Grabmal selbst in Auftrag gab. Es muss also von seinem Nachfolger bestellt worden sein. Da hier nur Balduin von Luxemburg in Frage kommt, muss die Platte vor 1337, also bevor er sich endgültig nach Trier zurückzog, in Auftrag gegeben worden sein. Belegt wird dies – so Verena Kessel – durch die stilistische Ähnlichkeit mit den Chorstuhlwangen der Trierer Kartause, die ebenfalls Balduin als Auftraggeber hatten und dendrochronologisch in die Mitte der 1330er Jahre zu datieren sind. Schließlich wurde die 1352 entstandene Grabplatte des Günther von Schwarzburg (Frankfurt, Dom) als Vergleich herangezogen, da sie die gleiche anspruchsvolle Architekturrahmung aufweist. Danach wäre das Bucheck-Grabmal in die 40er Jahre zu datieren.

Eine Datierung des Grabmals in die 30er/40er Jahre legt nicht nur die kunsthistorische Analyse der Skulpturen nahe, sondern auch die Schriftgestaltung. Denn wäre das Grabmal früher entstanden, also unmittelbar nach dem Tod Buchecks, so würde es sich bei der Schrift um eine ungewöhnlich frühe und schwer zu erklärende Verwendung der gotischen Minuskel am Rhein handeln. Man darf also davon ausgehen, dass die Tumbenplatte einige Zeit nach seinem

Tod angefertigt und somit von seinem Nachfolger in Auftrag gegeben wurde. Interessant ist, dass sich sowohl bei dem Aspelt- als auch bei dem Bucheck-Denkmal die Minuskel-Inschriften und die Majuskelversalien der Versanfänge soweit gleichen, dass man sie einer Werkstatt zuschreiben kann. Dies trifft jedoch nicht für die skulpturalen Ausarbeitungen zu, die einige gravierende Unterschiede aufweisen, so dass hierfür eine gemeinsame Werkstatt auszuschließen ist. Dennoch wird man eine zeitliche Nähe zum Aspelt-Grabmal (**Nr. 7**) voraussetzen dürfen.

Ebenso wie Siegfried von Eppstein steht Matthias von Bucheck auf einem Löwen und einem Drachen. Beide sind eine unmittelbare Anspielung auf Psalm 90, Vers 13, wo der der Psalmist über Gott sagt: *Über Aspis und Basilisk wirst Du schreiten, wirst Löwen und Drachen zertreten.* Im Gegensatz zum Drachen, dem Symbol des Teufels und der bösen Mächte, hat der Löwe in der Grabmalskunst eine ambivalente Bedeutung. So steht er zunächst für Mut, Kraft und Stärke. Wird er jedoch zusammen mit dem Drachen dargestellt, so werden auch ihm negative Eigenschaften zugeschrieben, und er steht für das Böse schlechthin. Somit ist Christus, der auf Löwen und Drachen tritt, also der Sieger, der Überwinder des Teufels und des Bösen. Dieses Bild Christi, so wie es uns auch das Tympanonfeld des Mainzer Marktportals zeigt, wo Christus auf den Drachen tritt, begegnet uns ab der Mitte des 13. Jahrhunderts vermehrt in der Grabmalkunst. Hier wird Christus jedoch durch die verstorbenen Personen ersetzt. Dies geschieht aber nicht in dem Sinne, dass sie einen Christus gleichen Rang einnehmen, sondern es soll gezeigt werden, dass auch sie wie Christus das Böse überwunden, also die Welt hinter sich gelassen und das ewige Leben errungen haben. (DI 2 Nr. 37/DIO Mainz, Nr. 38).

1318/1783

Bei dem Grabstein des Dichters Frauenlob handelt es sich um eine Kopie von 1783. Das Original war 1774 bei Bauarbeiten zerstört worden. Der von dem Künstler Eschenbach im Auftrag des Domdekans Georg Karl Freiherr von Fechenbach angefertigte neue Stein wurde in der Nähe des ursprünglichen Standortes in der Wand vermauert. Als Vorlage diente eine aus dem Gedächtnis und nach einigen Bruchstücken angefertigte Zeichnung des Geschichtsprofessors Nikolaus Vogt. Die Inschrift (A) und das Aussehen des originalen Grabsteins sind zudem in einer Beschreibung Bourdons überliefert. Demnach sah man auf dem Grabstein die Büste des Dichters, dessen Kopf mit einer Krone oder einem Kranz bekränzt war und dessen Hals und Schultern Blumen schmückten. Als Standort nannte Bourdon den Ostflügel des Kreuzganges in der Nähe des Einganges zur Domschule. Dort war das Denkmal zwischen dem Grabdenkmal des Henne Wise, genannt Wißhenne, und dem der Familie Weckerlin angebracht. Vermutlich handelte es sich bei dem Grabstein um die einstige Deckplatte eines Fußbodengrabes, die zu einem späteren Zeitpunkt aufgerichtet worden war.

A† Anno d(omi)ni MCCC XVIII o(biit) Henricus Frowenlop / in vigilia beati Andree /apostoli

B + anno domini mcccxviii [– – –] / [– – – / – – –] henricus frowen/ lob dem Gott genadt

C† juxta formam antiquam restitutum anno MDCCLXXXIII

A Im Jahre des Herrn 1318 verstarb Heinrich Frauenlob am Abend des heiligen Apostels Andreas (29. November).

B Im Jahre des Herrn 1318 … Heinrich Frauenlob, dem Gott gnädig sei.

C Nach der alten Form erneuert im Jahr 1783.

Das 1783 gefertigte Denkmal besteht aus zwei roten Sandsteinplatten. Die größere hochrechteckige Platte besitzt schlichte profilierte Leisten mit einer Umschrift in nachempfundener gotischer Minuskel (B). Im leicht vertieften Innenfeld ist die Büste des Dichters in leichtem Flachrelief angegeben. Den frontal wiedergegebenen Kopf mit den

langen Haaren schmückt ein Drei-Lilien-Kronreif. Dies ist entweder eine Anspielung auf das Wappen des Dichters in der Manessischen Liederhandschrift oder eher die missverstandene Wiedergabe des Wappenbildes der Grabplatte als erhabener Schmuck des Mittelfeldes – ein isolierter originaler Porträtkopf ist im 14. Jahrhundert an dieser Stelle nicht vorstellbar. Die untere querrechteckige Sandsteinplatte zeigt das Begräbnis Frauenlobs. Acht Frauengestalten in langen Gewändern, von denen aber nur sechs zu sehen sind, tragen die Bahre mit dem verhüllten und mit drei Kronen geschmückten Sarg des Dichters. Beide Sandsteinplatten sind stark verwittert.

Der Dichter und Sänger Heinrich von Meißen, der sich selbst Frauenlob nannte, wurde um 1250 in Meißen geboren und erlernte am dortigen Hof die Dicht- und Sangeskunst. Eine Sängerkapelle des kunstsinnigen Markgrafen Heinrich III. des Erlauchten ist bereits für das Jahr 1254 bezeugt. Nach den in seiner Dichtung enthaltenen Anspielungen wanderte Frauenlob durch weite Teile des damaligen Heiligen Römischen Reiches und verweilte an den verschiedensten Höfen, die von Dänemark bis Kärnten reichten, aber vor allem im Osten des deutschen Sprachraumes lagen. In Quellen belegt ist lediglich sein Aufenthalt 1299 bei Herzog

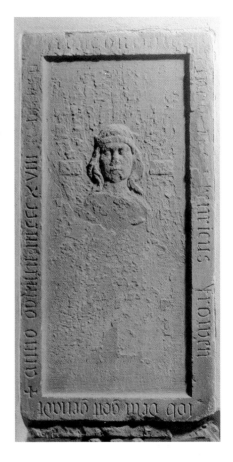

Heinrich von Kärnten, der dem *ystrioni dicto Vrowenlop* – dem Vortragskünstler Frauenlob – Geld zum Kauf eines Pferdes gab.

Längere Zeit hielt sich Frauenlob am böhmischen Hof auf, dem in der zweiten Hälfte des 13. Jahrhunderts bedeutendsten Zentrum der höfischen Lite-

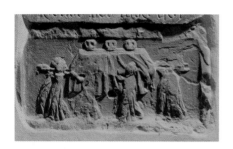

ratur. Bekannt sind seine Anwesenheit bei der Schwertleite König Wenzels II. 1292 in Oppeln und eine nicht erhaltene Klage auf dessen frühen Tod 1305. In Prag könnte er auch mit dem damaligen Kanzler Peter von Aspelt zusammengetroffen sein, der in späteren Jahren zu seinen Gönnern zählte.

Im Nachtrag der um 1350 verfassten Chronik des Matthias von Neuenburg wird berichtet, dass Frauenlob in Mainz verstarb und im dortigen Domkreuzgang seine letzte Ruhe fand. Da Laien dort normalerweise nicht begraben werden durften, wurde vermutet, der Dichter habe ein Amt in der erzbischöflichen Kurie innegehabt, sei Domvikar oder gar Domscholaster gewesen, da sein Grab am Eingang zur Domschule lag. Es könnte natürlich auch sein, dass der Grabstein gar nicht das authentische Grab bezeichnete, wie B. Wachinger kritisch anmerkte, sondern nur das sekundäre Zeugnis für die Verehrung sei, die man dem Dichter sehr früh schon entgegen brachte, vergleichbar

den angeblichen Grabstätten der beiden anderen großen Minnesänger Neidhart im Wiener Stephansdom und Walter von der Vogelweide in Würzburg, die beide ebenfalls ins 14. Jahrhundert datieren. Vielleicht verdankte Frauenlob die bevorzugte Grablege aber auch seinem Gönner Erzbischof Peter von Aspelt. Nach einer Begleitnotiz in zwei Handschriften zur ersten Strophe von Frauenlobs sogenanntem „Langen Ton" soll der Erzbischof selbst dem Dichter in seiner Sterbestunde das Sakrament gereicht haben *„an sine leczsten end In der stunden Als im der Erczebischoff czu mencz Gottes lichnam mit sinen henden gab..."*. Danach sei Frauenlob – so die Chronik des Matthias von Neuenburg – von Frauen, aus Dankbarkeit für seine Lobpreisung des Weiblichen, zu Grabe getragen worden. Sie bestreuten sein Grab mit Blumen und begossen es anschließend mit so viel Wein, dass der Kreuzgang überschwemmt war.

Der legendäre Leichenzug war natürlich auf dem originalen Stein nicht dargestellt, wie aus den Beschreibungen von Bourdon und Gudenus hervorgeht, sondern wies nur das Brustbild des Dichters auf. Da es in dieser Zeit aber keine Grabplatten nur mit dem Brustbild des Verstorbenen gab, wohl aber solche, die im Feld allein das Wappen aufweisen, hat Bourdon vermutlich den Wappenschild bzw. das Bild mit der Helmzier

beschrieben und es fälschlicherweise als Brustbild des Dichters gedeutet. Ob dieses aber wirklich – wie auf der Abbildung in der um 1330/40 entstandenen Manessischen Liederhandschrift, die viele erfundene Wappen aufweist – einen Frauenkopf mit einem Schleier und einer Drei-Lilien-Krone zeigte, ist jedoch zu bezweifeln, da ein Frauenkopf als heraldisches Motiv unüblich war. Die Anfertigung einer neuen Grabplatte 1783 und deren Ergänzung durch eine zweite Platte mit dem legendären Leichenzug belegen zum einen, dass die Zerstörung des Originals wohl auf einige Kritik stieß, und zum anderen, dass man den damals wieder aufkeimenden Kult um den Dichter beleben wollte, dies nicht zuletzt im Wettstreit mit anderen Städten, die große Minnesänger ihr eigen nannten. So bemühte man sich auch bei der Neuanfertigung des Grabsteines, diesem möglichst ein antiquiertes Aussehen zu verleihen, indem man nicht nur die Inschrift in gotischer Minuskel imitierte, sondern auch ein altertümliches Formular benutzte. Die Kultbelebung trug vor allem im 19. Jahrhundert Früchte. So wurde der Stadtteil zwischen Kästrich, Stephanskirche und Gaustraße 1801 von dem französischen Bürgermeister F. K. Macké als *La section F, dite Frauenlob bezeichnet*", eine Benennung, die jedoch nur bis 1805 bestand. 1841/42 ließ das „dankbare

Mainz" von dem Münchner Bildhauer L. M. Schwanthaler ein Denkmal anfertigen, das zunächst im Domkreuzgang vor der wohl als zu schlicht empfundenen Grabplatte Aufstellung fand und sich heute im Dom- und Diözesanmuseum befindet. Zum Ende des Jahrhunderts häuften sich dann die Benennungen nach dem Dichter, so gab es eine Frauenlobstraße, einen Frauenlobplatz mit einem Minnesänger-Brunnen, ein Frauenlobtor am Rhein mit der Frauenlob-Barke und schließlich ein Frauenlobgymnasium.

Der schon zu Lebzeiten gefeierte, aber durchaus auch angefeindete *Meister Heinrich Vrôwenlob*, wie ihn die Manessische Liederhandschrift nennt, gehörte neben Walter von der Vogelweide und Konrad von Würzburg zu den wenigen mittelhochdeutschen Dichtern, die mehrere verschiedene Gattungen, wie den Minnesang, die lyrische Großform des Leichs und den Sangspruch beherrschten. Bereits in seinem frühesten datierten Werk, der Totenklage seines erklärten Vorbildes Konrad von Würzburg (1287), gelang es Frauenlob, den sogenannten „geblümten Stil" zur Vollendung zu bringen. Von seinem um 1290 entstandenen berühmten Werk, dem Marienleich, einer Umdichtung des Hoheliedes in 20 Strophen, dürfte sich auch sein Künstlername Frauenlob ableiten. (DI 2 Nr. 32/DIO Mainz, Nr. 34).

1343

Die Grabplatte des Johann von Friedberg stammt aus der Nikolauskapelle, wo sie ehemals plan im Boden lag, wie die vielen stark abgetretenen Stellen der roten Sandsteinplatte belegen. Der Verstorbene steht unter einem krabbenbesetzten, mit einem Vielpass gefüllten Kielbogen. Er hat seine Arme über der Brust gekreuzt. Seine Kleidung, bestehend aus Albe und Dalmatik, weisen ihn als Kleriker aus. Über seinem linken de Inschrift in gotischer Majuskel ist in die breite glatte Leiste der Grabplatte eingehauen. Die unterhalb der Arme eingemeißelte Zahl 15 wurde zu Beginn des 18. Jahrhunderts von Bourdon angebracht.

Da Bourdon aufgrund der damals stark verschmutzten Oberfläche die Inschrift nur sehr schwer entziffern konnte, glaubte er, es handele sich hier um die Grabplatte des Johann von Carben. Ein

+ ANNO · D(OMI)NI · M · CCC · XL/III · VIII · K(A)L(EN)D(AS) · NOVE(M)BR(IS) · O(BIIT) · JOHAN(N)ES · DE · FRI · EDEBE/RG · CANO(N)IC(VS) · HVI(VS) · ECC(LESI)E / ET · P(RE)P(OSI)T(V)S · S(AN)C(T)I · [MA]VR(ITII) · CVI(VS) · A(N)I(M)A · REQ(VI)ESCAT · I(N) PACE · AME(N) ·

Im Jahr des Hern 1343, am achten Tag vor den Kalenden des November (25. Oktober 1343) starb Johann von Friedberg, Kanoniker dieser Kirche und Propst an St. Mauritius. Seine Seele ruhe in Frieden. Amen.

Wappen: Friedberg Bienbach

Arm trägt er einen Manipel als Zeichen seiner Diakonsweihe. Zu beiden Seiten wird der Verstorbene von Strebepfeilern gerahmt, die sich nach oben hin zu krabbenbesetzten Fialen verjüngen. Oberhalb des Kielbogens ist links und rechts der abschließenden Kreuzblume jeweils ein Wappen angebracht. Die umlaufen- verständlicher Irrtum, denn Johann von Carben besaß nicht nur den gleichen Vornamen, er verstarb auch im gleichen Jahr wie Johann von Friedberg. Zudem sind beider Familienwappen identisch. Der nun eindeutig als Johann von Friedberg identifizierte Verstorbene ist seit 1294 als Domherr in Mainz nachweisbar.

Zuvor war er wahrscheinlich Kanoniker des St. Bartholomäusstiftes in Frankfurt am Main. Um 1326 wurde er schließlich von Erzbischof Matthias von Bucheck zum Propst des St. Mauritiusstiftes ernannt. Eine Bulle Papst Johannes' XXII. vom 28. September 1331 nennt ihn zusammen mit zwei weiteren Domherren als Richter der erzbischöflichen Kurie. Dies ist in mehrfacher Hinsicht ungewöhnlich, denn normalerweise wurde weder die Anzahl der Richter noch deren Namen genannt. Zudem waren es üblicherweise nur zwei Richter, die urteilten. Seit etwa 1220 sind die Richter des Mainzer Stuhlgerichtes, des *Iudicium sancte sedis Moguntinensis*, dessen bedeutsame Institution die Erzbischöfe ins Leben gerufen hatten, quellenmäßig belegt. Die Richter, die eine mit 25 Heller sehr gut dotierte Stelle besaßen, waren zur persönlichen Amtsführung verpflichtet und, zumindest bis 1393, jederzeit absetzbar. Schon recht früh versuchte deshalb auch das Domkapitel auf die Besetzung dieses bedeutenden Amtes Einfluss zu nehmen. So musste 1328 Balduin von Luxemburg in seiner Wahlkapitulation versprechen, dass nur Mainzer Domherren zu Stuhlrichtern ernannt werden dürfen.

Ähnlich bedeutend und hoch dotiert wie das Richteramt war das Stadtkämmereramt, das Johann von Friedberg ebenfalls hätte ausüben sollen. Hier war es Heinrich III. von Virneburg, der 1337 in der Wahlkapitulation die Klausel aufnehmen musste, das Amt nur an Domherren zu vergeben. Der Kämmerer stand nicht nur an der Spitze des Stadtrates, sondern nahm auch sämtliche weltlichen Rechte des Erzbischofs wahr. Da man in der Vergangenheit nur allzu oft erlebt hatte, welche Auswirkungen es für das Domkapitel und den Erzbischof haben konnte, wenn ein Bürgerlicher dieses Amt inne hatte, versteht man den Nachdruck, mit dem das Domkapitel die Besetzung des Amtes mit eigenen Leuten betrieb. So wurde am 1. Januar 1338 der Domherr Johann von Friedberg berufen, der offensichtlich in einem engen Verhältnis zum Erzbischof stand. Mit ihm beginnt zumindest theoretisch (faktisch jedoch erst 1355 mit Wilhelm von Saulheim) die kontinuierliche Reihe der Domherrenkämmerer. Hätte Johann, wie geplant, dieses Amt 1338 antreten können, so hätte er als Richter des Stuhlgerichtes nicht nur auf das bedeutendste Gericht des Erzstiftes, sondern als Kämmerer auch auf das weltliche Gericht Einfluss ausüben können. Da Johann zunächst den Tod des Amtsinhabers Salmann abwarten musste, dieser aber erst 13 Jahre nach Johann verstarb, konnte er dieses Amt nie antreten.

In den Jahren 1340–43 ist Johann in der Funktion des Stellvertreters des damaligen Dompropstes Bertholin de Canali (1322–1342/43) zu belegen. Schon

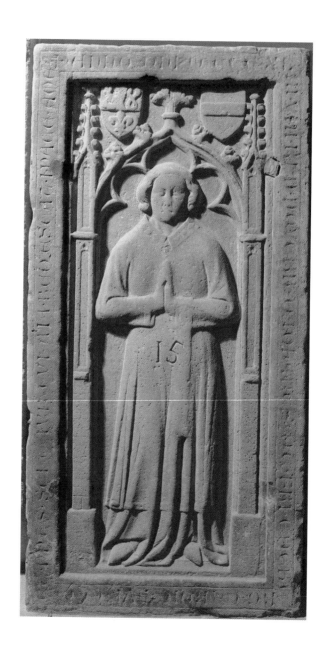

seit dem Beginn des 14. Jahrhunderts befand sich das mit überreichen Pfründen ausgestattete Amt des Dompropstes fest in den Händen päpstlicher Günstlinge. Da der Papst das Recht besaß, die Pfründe verstorbener Pröpste zu verleihen, war es für ihn ein leichtes, sie an Personen seiner Umgebung zu vergeben, zumal die Pröpste dieser Zeit weder zwangsläufig Kapitularkanoniker sein mussten noch residenzpflichtig waren. Da sie lieber am päpstlichen Hof weilten, benötigten sie für die Geschäfte im fernen Mainz einen Stellvertreter. Aufgrund der vielen bedeutenden Ämter, die Johann von Friedberg im Laufe seines Lebens am erzbischöflichen Stuhl bekleidete, verwundert es also nicht, dass er seine letzte Ruhe an einem herausgehobenen Ort wie der Nikolauskapelle bzw. in deren gleichnamiger, 1085 bezeugten Vorgängerkapelle fand. Die Grabplatte entstand in zeitlichem Umkreis mit den Grabdenkmälern der Erzbischöfe Matthias von Bucheck und Peter von Aspelt. Auch wenn sie formal eine Reihe von Elementen übernimmt, wie die mit Blendmaßwerk versehenen Strebepfeiler, den sorgfältig gearbeiteten Arkadenbogen und das angedeutete Mauerwerk im unteren Bereich der Strebepfeiler, so bleibt die Grabplatte qualitativ doch hinter den erzbischöflichen Grabmälern zurück. (DI 2 Nr. 39/DIO Mainz, Nr. 40).

Exkurs
Das Mainzer Domkapitel

Bereits im frühen Mittelalter bildeten sich an den Kathedralkirchen Gemeinschaften von Klerikern, die für das Stundengebet verantwortlich waren. Die Mitglieder dieser Domkapitel, die jeweils über einen Sitz im Kapitelsaal, einen Platz im Chor sowie ein Einkommen verfügten, waren vom Ansatz her eine Gemeinschaft gleichberechtigter Mitglieder. Nur die Inhaber einer Prälatur besaßen im Kapitel eine Vorrangstellung und kamen zudem in den Genuss besonders ertragreicher Pfründen. Die fünf Prälaturen in Mainz waren die Propstei, das Dekanat, die Kustodie, die Scholasterei und die Kantorei. Die bei weitem vornehmste und reichste war die Propstei, da eine der Aufgaben des Propstes darin bestand, einen Teil der Pfründeneinkünfte an die Domherren auszuzah-

len. Damit hatte dieser stets einen ge-
wissen Einfluss auf das Domkapitel.

Die Domherren lebten zunächst in
klosterähnlichen Gemeinschaften nach
der Kanonikerregel. Die „vita commu-
nis", das gemeinsame Leben, wurde je-
doch bereits früh wieder aufgegeben.
Etwa zeitgleich erfolgte auch die Tren-
nung in Bischofs- und Kapitelsgut. Da-
mit wurde das Domkapitel zu einer
eigenständigen Einrichtung, die ein ei-
genes Wappen und Siegel führen durfte.
Neben der Organisation und der feierli-
chen Gestaltung der Gottesdienste war
das Domkapitel auch für die geistliche
Verwaltung des Stiftes verantwortlich.

So stellte es die Richter des Mainzer
Stuhlgerichts und die Archidiakone.
Zudem besaß es das Recht, den Bischof
zu wählen und ihn in Fällen der Se-
disvakanz zu vertreten. Mit Hilfe der
Wahlkapitulationen (Versprechungen
der Erzbischofskandidaten) gelang es
dem Domkapitel, ab dem Spätmittelal-
ter seine Macht nach und nach auszu-
bauen. Schon früh wurde zudem nicht
nur der personelle Umfang, sondern
auch die Aufnahme in das Domkapi-
tel geregelt. So war seit 1326 die adelige
Herkunft Voraussetzung für den Kandi-
daten, der zudem ein gewisses Mindest-
alter haben musste.

11 GRABPLATTE DES ABTES KONRAD

2. Drittel 13. Jahrhundert

Die nur noch als quadratisches Frag-
ment erhaltene Grabplatte des Abtes
Konrad besitzt eine kreisförmig an-
geordnete Inschrift (A) sowie zwei
weitere, diese oben und unten beglei-
tende Inschriften (B–C). Sämtliche
in gotischer Majuskel ausgeführten
Inschriften sind durch teilweise sehr
eng nebeneinander sitzende Meißel-
hiebe heute fast unleserlich. Offen-
sichtlich sollte die Grabplatte für eine

Zweitverwendung vorbereitet werden.
Da die Grabplatte zwei unterschied-
liche Sterbedaten besitzt, ist zu ver-
muten, dass es sich ursprünglich um
eine Doppelgrabplatte gehandelt hat.
Es ist daher durchaus möglich, dass
sich ehemals unter Inschrift (C) eine
weitere Inschrift in kreisrunder Form
befand, die nach dem üblichen Formu-
lar den Namen des Abtes oder eines
anderen Würdenträgers enthielt. Im

A + O(BIIT) CVNRAD(VS) · ABB(AS) · ET DIACON(VS)
B + VIII ID(VS) · NO[VEMBRIS]
C [...]I · NON(AS) · DECEMB(RI)[S]

A Es starb Konrad, Abt und Diakon.
B Am 8. Tag vor den Iden des Novembers (= 6. November).
C Am (?) Tag vor den Nonen des Dezember (2.–4. Dezember).

13. Jahrhundert lassen sich in Mainz im Benediktinerkloster St. Alban zwei Äbte namens Konrad sicher nachweisen. Der erste Abt dieses Namens wird in zwei Urkunden erwähnt, die beide 1240 ausgestellt wurden. Eine dritte Urkunde aus dem Jahr 1290 erwähnt einen Abt Konrad dann als inzwischen verstorben. Der zweite Abt Konrad ist in der Zeit von 1278 bis 1307 nachweisbar. Einen weiteren Abt dieses Namens führt Joannis für 1270 auf, doch ist seine Existenz mit guten Argumenten bestritten worden. Ebenso kann der in einer Urkunde des 13. Jahrhunderts genannte Abt des Mainzer Benediktinerklosters St. Jakob nicht der in Inschrift (A) erwähnte sein, da dieser am 5. Februar 1247 verstarb. Somit bleiben als mögliche Verstorbene nur die beiden Erstgenannten übrig. Ob nun der auswärtige Abt im Dom beerdigt wurde oder ob die Grabplatte im Zuge der vorgesehenen Zweitverwendung in den Dom kam, kann nicht mehr geklärt werden.

Sehr ungewöhnlich ist die kreisförmig angeordnete Inschrift (A). Die wenigen aus dem Mittelalter erhaltenen kreisrunden Inschriften finden sich zum Beispiel auf der Grabplatte der Kunigunde von Holzheim (1296) in Fürstenzell, auf einem Grabstein in St. Peter in Wimpfen im Tal (um 1303–1325 zu datieren) sowie auf einer Grabplatte aus dem Jahr 1380 in der Minoritenkirche in Regensburg. Dort sind die Inschriften um drei untereinander sitzende Wappenschilde

kreisrund angeordnet. Warum man diese Form wählte, ist ebenso unklar wie die Wahl von kreisrunden Grabplatten, von denen in Mainz drei belegt sind. Während die beiden von St. Peter und Reichklara nur noch überliefert sind, ist die Grabplatte des Dekans Hildebrand von Mühlhausen aus dem Jahr 1334 in St. Stephan erhalten geblieben.

Nach der paläographischen Analyse der einzelnen Buchstaben ist die Grabplatte im zweiten Drittel des 13. Jahrhunderts entstanden. Gegen einen späteren Ansatz spricht auch, dass sich hier noch das ältere Nekrologformular findet. Das neuere Anno-Domini-Formular ist dagegen erst ab 1270 nachzuweisen. (DI 2 Nr. 28/DIO Mainz, Nr. 24).

12

SARGDECKEL DES MÜNZMEISTERS HEMMO

12. Jahrhundert

Im Zuge der Generalsanierung des Domes stieß man 1925 im nördlichen Seitenschiff vor der Marienkapelle auf einen mächtigen, mit Steinen verfüllten Steinsarg. Nur der im unteren Teil gebrochene trapezförmige Sargdeckel konnte geborgen werden. Es handelt sich um eine große rote Sandsteinplatte mit kräftig profilierter Leiste und dreizeiliger Inschrift in romanischer Majuskel.

Der nicht vollständig im Boden versenkte Sargdeckel diente offensichtlich sowohl zur Abdeckung des Sarkophags als auch als Grabplatte. Solche flachen, nur wenig über den Boden herausragenden Grabmale entsprachen der Zeit um 1100. Die Platten waren zudem weitgehend unverziert, allenfalls mit einem Kreuz oder einem Ornament geschmückt, und besaßen auch nicht generell eine Inschrift. Der in der

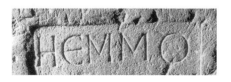

HEMMO / NVMMV/LARIVS

Münzmeister Hemmo.

Inschrift genannte Münzmeister *HEM-MO* ist in Mainz urkundlich nicht nachweisbar. Bemerkenswert ist, dass ein Münzmeister im Dom beigesetzt wurde, war dies doch der Ort, der zu dieser Zeit Klerikern als Begräbnisplatz vorbehalten war. Laien durften dort nur unter besonderen Voraussetzungen bestattet werden.

Das Münzregal war ursprünglich als Kronrecht dem Kaiser oder König vorbehalten. Im Zuge der ottonischen Reichskirchenreform kam es jedoch zu einer Reihe von Münzrechtverleihungen an Geistliche, so auch an den Mainzer Erzbischof, wobei die Mainzer Münzstätte sowohl dem König als auch dem Erzbischof zur Verfügung stand. Zudem hatte bereits Erzbischof Willigis, damals als einziger Erzbischof seiner Zeit, das sogenannte Bildnisrecht erlangt. Eine Münzprägung mit eigenem Namen und Bild war, ganz abgesehen von der wirtschaftlichen und finanziellen Bedeutung, natürlich auch Ausdruck von Herrschaft. Ab der zweiten Hälfte des 12. Jahrhunderts bildeten sich in den meisten Bischofsstädten, so auch in Mainz, Münzerhausgenossenschaften. Diese dem Patriziat verbundene Organisation, die aus der festgelegten Zahl ihrer Mitglieder (sogenannten Hausgenossen) den Münzmeister bestimmte, übernahm die Leitung und Verwaltung der Münze. Von daher lässt sich auch

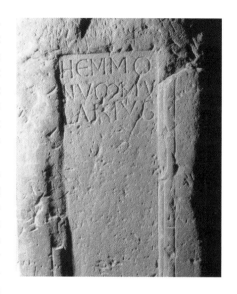

die Bedeutung ermessen, die einem *NVMMVLARIVS*, einem Münzmeister oder Münzprüfer, am erzbischöflichen Hof zukam. Dieser gehörte nicht nur zu den einflussreichsten, sondern in der Regel auch zu den vermögendsten Männern in der Stadt. Vielleicht war dies zusammen mit einer vermutlich getätigten Stiftung der Grund für den bevorzugten Begräbnisplatz des Münzmeisters Hemmo im Dom. Zwar bieten die wenigen Buchstaben der leicht beschädigten Inschrift nur wenig Ansatzpunkte für eine Datierung, jedoch legen ihre speziellen Formen eine Entstehung im 12. Jahrhundert nahe. (DI 2 Nr. 18/DIO Mainz, Nr. 18).

Ende 11. Jh./Anfang 12. Jh.

Bei Arbeiten am Bodenbelag des Kreuzganges fand man 1969 insgesamt drei Grabplattenfragmente aus Sandstein. Die im westlichen Kreuzgangflügel, im zweiten Joch von Norden, aufgefundenen Fragmente lagen 17 Zentimeter unter dem Bodenniveau und waren dort in Zweitverwendung in die Fundamente der ehemals in den Kreuzgang vorkragenden Apsis der Nikolauskapelle

Die Identität des Verstorbenen namens Godebold ist nicht mehr zweifelsfrei zu klären. In den Jahren zwischen 1090 und 1112 sind in den Urkunden mehrfach Kleriker dieses Namens fassbar. Einer von ihnen war unter dem Pontifikat Erzbischof Ruthards (1089-1109) Dompropst und wird in dieser Funktion zusammen mit anderen Mitgliedern des Domkapitels in den Urkunden mehrfach

A [– – –] O(BIIT) · GODEBOLD(VS) [– – –]
B [– – –] ID(VS) [– – –]

A ... starb Godebold ...

verbaut. Somit dürften die Grabplatten spätestens bei der Errichtung der Kapelle Ende des 14. Jahrhunderts von ihrem alten Platz entfernt und dabei zerschlagen worden sein. Die heute von einem Holzbrett verdeckten Fragmente besitzen Reste einer in Majuskeln ausgeführten Inschrift. Aufgrund der beiden Namensinschriften handelt es sich um zwei verschiedene Grabplatten (siehe **Nr. 14**). Ob das dritte Fragment (B) mit der Inschrift *ID(V)S* einer der beiden Platten zugeordnet werden kann oder aber zu einer dritten unbekannten Grabplatte gehört, ist nicht mehr sicher zu klären.

als Zeuge genannt, wobei Godebold weitaus öfter als jedes andere Domkapitelsmitglied erwähnt wird. Als Dompropst gehörte Godebold dem Vorstand des Domkapitels an. Bei den ersten großen Judenpogromen im Rheinland 1096, dem in Mainz fast die gesamte Gemeinde zum Opfer fiel, geriet Erzbischof Ruthard in den Verdacht, die Juden nicht geschützt und sich anschließend an dem Vermögen der Ermordeten bereichert zu haben. Von Kaiser Heinrich IV. zur Rechenschaft gezogen, floh Ruthard nach Thüringen. Aus einem an Godebold gerichteten Schreiben Papst Clemens' III. aus dem Jahr 1099 geht hervor, dass dieser den Erzbi-

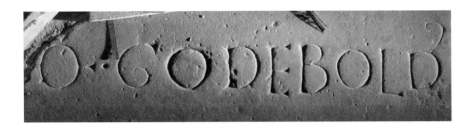

schof nicht begleitet hatte, sondern statt dessen in Mainz eine Art Statthalterfunktion wahrnahm. Dieser Godebold scheint Anfang des 12. Jahrhunderts verstorben zu sein, denn 1106 wird der seit 1090 als Kämmerer nachweisbare Embrichio als Dompropst genannt. In der fraglichen Zeit erscheint der Name Godebald bzw. Godebold mehrfach in den Domnekrologien, meist jedoch als Laie gekennzeichnet. Nur einmal wird an den II. Nonen des Oktobers ein *Godeboldus diaconus et prepositus sancti Martini* erwähnt, wohl der oben genannte.

Da dem Verstorbenen der Grabplatte kein Datum zuzuordnen ist, bleibt seine Identifizierung mit dem Dompropst Godebold unsicher, wenngleich diesem als einflussreichem Kleriker am ehesten ein bezeichnetes Grab zugetraut werden kann. Soweit die wenigen Reste der Inschrift zu beurteilen sind, entsprechen die Buchstabenformen den zeitlichen Angaben der Urkunden und Nekrologien. Somit dürfte die Grabplatte Ende des 11./Anfang des 12. Jahrhunderts entstanden sein. (Arens 1975, S. 134f./DIO Mainz, Nr. 10).

GRABPLATTE DES RUTHARD 14

Ende 11. Jh./Anfang 12. Jh.

Die Fragmente der Grabplatte des Ruthard wurden 1969 zusammen mit denen der Grabplatte des Godeboldus (**Nr. 13**) im westlichen Kreuzgangflügel in Zweitverwendung im Fundament

vermauert aufgefunden. Das dreiecksförmige Fragment besitzt eine zweizeilige in Majuskeln ausgeführte Inschrift. Bei dem damals ebenfalls aufgefundenen dritten Fragment mit der Inschrift

A [– – –] O(BIIT) · RVOTHARD(VS) [– – –] / [– – –] CONVS
B [– – –] ID(VS) [– – –]

A … starb Ruthard, (…)kon …

ID(VS) ist unklar, ob es der Ruthard-
oder der Godebold-Grabplatte zuzu-
ordnen ist oder ob es zu einer unbe-
kannten dritten Grabplatte gehört.

Bei dem in der Inschrift genannten
Verstorbenen *RVOTHARDVS* han-
delt es sich um einen Kleriker, der den
Weihegrad eines Diakons besaß oder
Archidiakon war, denn der Inschrif-
tenrest *[– – –]CONVS* lässt sich ent-
weder zu *DIACONVS* oder *ARCHI-
DIACONVS* ergänzen. Aufgrund der
eindeutigen Amtsbezeichnung ist die
frühere Identifikation des Verstorbenen
mit Erzbischof Ruthard (1098–1109)

abzulehnen. Der Name Ruthard mit
dem Weihegrad eines Diakons er-
scheint in den Domnekrologien des
11./12. Jahrhunderts mehrfach. In einem
Eintrag findet sich der Hinweis, dass
zum Anniversar eines Diakons Ruthard
Brot, Fleisch und Wein ausgeteilt wer-
den sollen. Sowohl die Analyse der
wenigen Buchstaben als auch der Ver-
gleich mit der recht ähnlichen, aber va-
riantenreicheren Urkundenschrift des
Marktportals belegen eine Entstehung
der Grabplatte Ende des 11./Anfang des
12. Jahrhunderts. (Arens 1975, S. 134f.
/DIO Mainz, Nr. 11).

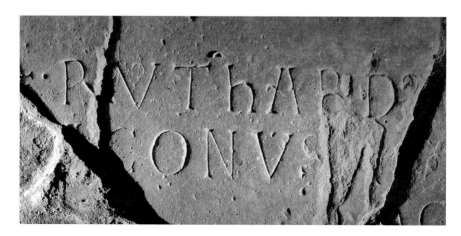

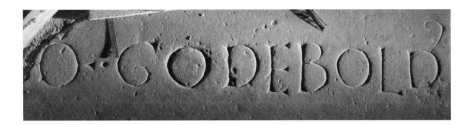

schof nicht begleitet hatte, sondern statt dessen in Mainz eine Art Statthalter- funktion wahrnahm. Dieser Godebold scheint Anfang des 12. Jahrhunderts ver- storben zu sein, denn 1106 wird der seit 1090 als Kämmerer nachweisbare Em- brichio als Dompropst genannt. In der fraglichen Zeit erscheint der Name Go- debald bzw. Godebold mehrfach in den Domnekrologien, meist jedoch als Laie gekennzeichnet. Nur einmal wird an den II. Nonen des Oktobers ein *Godeboldus diaconus et prepositus sancti Martini* er- wähnt, wohl der oben genannte.

Da dem Verstorbenen der Grabplat- te kein Datum zuzuordnen ist, bleibt seine Identifizierung mit dem Dom- propst Godebold unsicher, wenngleich diesem als einflussreichem Kleriker am ehesten ein bezeichnetes Grab zuge- traut werden kann. Soweit die wenigen Reste der Inschrift zu beurteilen sind, entsprechen die Buchstabenformen den zeitlichen Angaben der Urkunden und Nekrologien. Somit dürfte die Grab- platte Ende des 11./Anfang des 12. Jahr- hunderts entstanden sein. (Arens 1975, S. 134f./DIO Mainz, Nr. 10).

GRABPLATTE DES RUTHARD **14**

Ende 11. Jh./Anfang 12. Jh.

Die Fragmente der Grabplatte des Ruthard wurden 1969 zusammen mit denen der Grabplatte des Godeboldus (**Nr. 13**) im westlichen Kreuzgangflü- gel in Zweitverwendung im Fundament

vermauert aufgefunden. Das dreiecks- förmige Fragment besitzt eine zweizei- lige in Majuskeln ausgeführte Inschrift. Bei dem damals ebenfalls aufgefunde- nen dritten Fragment mit der Inschrift

A [– – –] O(BIIT) · RVOTHARD(VS) [– – –] / [– – –] CONVS
B [– – –] ID(VS) [– – –]

A ... starb Ruthard, (...)kon ...

ID(VS) ist unklar, ob es der Ruthard- oder der Godebold-Grabplatte zuzuordnen ist oder ob es zu einer unbekannten dritten Grabplatte gehört.

Bei dem in der Inschrift genannten Verstorbenen *RVOTHARDVS* handelt es sich um einen Kleriker, der den Weihegrad eines Diakons besaß oder Archidiakon war, denn der Inschriftenrest *[– – –]CONVS* lässt sich entweder zu *DIACONVS* oder *ARCHIDIACONVS* ergänzen. Aufgrund der eindeutigen Amtsbezeichnung ist die frühere Identifikation des Verstorbenen mit Erzbischof Ruthard (1098–1109)

abzulehnen. Der Name Ruthard mit dem Weihegrad eines Diakons erscheint in den Domnekrologien des 11./12. Jahrhunderts mehrfach. In einem Eintrag findet sich der Hinweis, dass zum Anniversar eines Diakons Ruthard Brot, Fleisch und Wein ausgeteilt werden sollen. Sowohl die Analyse der wenigen Buchstaben als auch der Vergleich mit der recht ähnlichen, aber variantenreicheren Urkundenschrift des Marktportals belegen eine Entstehung der Grabplatte Ende des 11./Anfang des 12. Jahrhunderts. (Arens 1975, S. 134f. /DIO Mainz, Nr. 11).

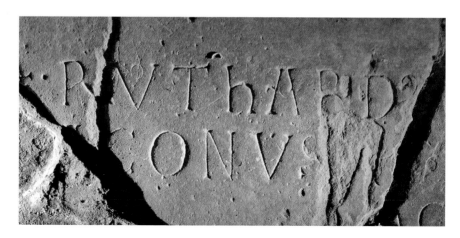

3. Viertel 12. Jahrhundert

Die Schenkungsurkunde, eine querrechteckige Sandsteintafel mit neunzeiliger Inschrift in romanischer Majuskel, war bis zum Jahr 1891 an der Innenseite der Kirchhofmauer von St. Ignaz vermauert. Eine zweite, nur in einer Abschrift des 17./18. Jahrhunderts überlieferte Steinurkunde, die einen Pfarrer Sigewin nannte, befand sich ursprünglich ebenfalls dort. Aufgrund der starken Verwitterungsspuren im oberen rechten Bereich ist die Inschrift nur noch sehr schlecht lesbar.

Schenkungsinschriften, die Grundstücke, Wiesen, Äcker, Weinberge oder Häuser als Stiftungen nennen, sind im deutschsprachigen Raum von 1130 bis 1300 nachweisbar. Später überwiegen dagegen Schenkungen in Form von Geld, Getreide oder Holz. Da solche Inschriften fast ausschließlich in oder an überdachten Stellen von Kirchen vorkommen, wurde zunächst bezweifelt, ob die Kirchenmauer von St. Ignaz der ursprüngliche Anbringungsort der Steinurkunde war, da sie hier Wind und Wetter ausgesetzt war.

NOTV(M) · SIT · O(MN)IBVS · TA(M) · P(RE)SENTIB(VS) Q(V)A(M) FVTVR[IS] / Q(VO)D EGO HELFRI[CVS ET VXOR MEA CHR(IST)]I N[A] / HVIC · ECCL(ES)IE AREA(M) [C..CLVN..E..]TE[..] / AD AVSTRALE(M) PARTE(M) PRO REMEDIO A(N)I(M)E / N(OST)RE CONTRADIDIM(VS) Q(V)ATEN(VS) IN DIE AN/NIVERSARII N(OST)RI VIG(I)L(I)A DECANTETV(R) / MISSAQ(VE) P(RO) DEFVNCTIS OB MEMOR(I)A(M) · N(OST)R(AM) / CV(M) C(O)MPVLSATIONE CELEBRET(VR) ID(IBVS) · IAN(VARII) / O(BIIT) · CHR(IST)INA · XII K(A)L(ENDAS) MAR(TII) O(BIIT) HELFRIC[VS]

Bekannt sei allen Gegenwärtigen wie Zukünftigen, dass wir, ich Helferich und meine Frau Christina, dieser Kirche ein Grundstück (...) an der Südseite (des Friedhofs?) zu unserem Seelenheil übergeben haben, damit am Tage unseres Jahresgedächtnisses eine Vigil gesungen und die Totenmesse zu unserem Gedächtnis mit Glockenläuten gefeiert werde. An den Iden des Januar (13. Januar) starb Christina, am 12. Tage vor den Kalenden des März (18./19. Februar) starb Helferich. (nach JB)

Unklar ist zudem, um welches Grundstück es sich handelt, da die Stelle nach *AREA(M)* heute unleserlich ist. Wenn die denkbare Ergänzung zu *CONTIGVAM CIMITERII* bzw. *CIMITERIO CONTIGVAM* – also beim Friedhof – richtig ist, würde dies auch den Anbringungsort der Steinurkunde direkt an der ehemaligen Kirch- und Friedhofsmauer unter freiem Himmel erklären.

Die Schenkungsinschrift ist ähnlich wie eine Urkunde in Form einer Notitia aufgebaut. Der Text beginnt mit den Worten *NOTV(M) SIT OMNIBVS* (Bekannt sei allen ...), welche die öffentliche Gültigkeit des Rechtsaktes bestätigen. Die sich anschließende Dispositio erläutert dann die Schenkung des Grundstückes, verbunden mit der alljährlichen Feier des Jahrgedächtnisses als Gegenleistung. Den Schluss bildet die Nennung der Schenkenden und ihr genaues Todesdatum, denn dieses war wichtig für die Memoria. Da die Buchstaben der letzten Zeile mit den beiden Todesverweisen fast allesamt von der Grundlinie abweichen, ist zu vermuten, dass sie später hinzugefügt wurden, während die eigentliche Stiftungsinschrift wahrscheinlich noch zu Lebzeiten der Stifter entstand. Eine solche zweckgebundene Zuwendung an die Kirche gegen das Versprechen der ständigen Fürbitte im Gebet und einer alljährlichen Messe bezeichnet man auch als Seelgerät (*donatio pro remedio animae*). Der Schenker fordert konkret, *am Tage unseres Jahrgedächtnisses eine Vigil* zu singen und *die Totenmesse zu unserem Gedächtnis mit Glockenläuten* zu feiern. Schenkungen waren in dieser Zeit immer mit einer Gegengabe verbunden, eine Schenkung ohne Gegenleistung war unbekannt. Diese Vorstellung ist bei den Schenkungen an die Kirche noch erkennbar. Als Gegengabe für die materielle Schenkung in Form eines Grundstückes erwartete sich der Schenker eine immaterielle Gegenleistung für seine Seele.

Der in der Inschrift genannte Helferich ist vermutlich mit dem in der Urkunde des Adalbertprivilegs von 1135 (**Nr. 2**) erwähnten Ministerialen *HELPHERIC* identisch. Helferich, der dort in der zweiten Zeugenliste genannt wird, stammte aus dem Mainzer Stadtteil Selenhofen. 1155 wird er von Erzbischof Arnold von Selenhofen (1153–1160), mit dem er verwandt war, zum Viztum bzw. Vizedominus ernannt. Nach der Ermordung Arnolds 1160 musste er dieses Amt jedoch an Embricho IV. abtreten.

Bereits seit 1120 fungierten in Mainz weltliche Vizedomini (Amtmänner) als Vertreter der Herrschaft. Unter Erzbischof Adalbert I. (1110–1137) war

das Territorium des Erzstiftes in vier Verwaltungsbezirke aufgeteilt worden. An der Spitze der einzelnen Bezirke Mainz/Rheingau, Thüringen, Unterfranken und Eichsfeld/Nordhessen stand nun jeweils ein Vizedominus, der die Herrschaftsrechte des Erzbischofs ausübte. Diese umfassten die Rechtsprechung, das Finanzwesen und das Heerwesen, so dass die Vizedomini eine nicht unwesentliche Machtfülle in ihren Händen bündeln konnten.

Da die Steinurkunde von St. Ignaz trotz großer Unterschiede auch gewisse paläographische Ähnlichkeiten mit der Weiheinschrift von Schwarzrheindorf (um 1156) und dem Adalbertprivileg an der Mainzer Domtür aufweist, dürfte sie in zeitlicher Nähe zu diesen entstanden sein. Hinzu kommt die Nennung des Stifters Helferich im Adalbertprivileg, die eine Entstehung im 3. Viertel des 12. Jahrhunderts nahelegt. (DI 2 Nr. 17/DIO Mainz, Nr. 14).

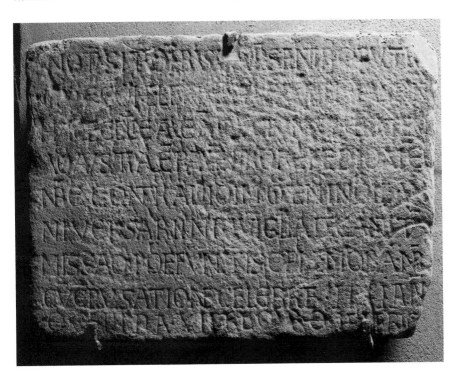

9. Jahrhundert/847–856?

Das Reliquiengrab des hl. Bonifatius, in der älteren Literatur als sogenannter Priesterstein bezeichnet, ist ein hochrechteckiger skulptierter Kalksteinblock. Er wurde 1857 bei Baumaßnahmen im Garten des ehemaligen Kapuzinerklosters aufgefunden und danach zunächst im Domkreuzgang aufgestellt. Das 1618 gegründete Kloster, dessen bauliche Reste nach der Zerstörung 1793 im Jahre 1806 vollständig abgetragen wurden, lag ehemals im südlichen Teil der Stadt gegenüber von St. Ignaz. Da das erst in der Barockzeit errichtete Kloster nicht der ursprüngliche Ort des Reliquiengrabes gewesen sein konnte, vermutete man zunächst das karolingische Benediktinerkloster St. Alban als Herkunftsort, da man annahm, das zerstörte Kloster habe als Steinbruch für die Kapuzinerkirche gedient. Doch nicht St. Alban, sondern die damals ebenfalls baufällige, wohl Anfang des 7. Jahrhunderts errichtete Nikomedeskirche diente als Steinbruch. Sie war 1622 abgerissen worden, um den Kapuzinern Baumaterial zu liefern. Allerdings diente der skulptierte Steinblock nicht als Baumaterial, sondern stand im Garten des Klosters, konnte dorthin also nicht nur zu einem späteren Zeitpunkt, sondern auch von einem anderen Ort gelangt sein.

Der hochrechteckige, rund 107 mal 55 Zentimeter messende, auf allen Seiten skulptierte Block zeigt auf der Vorderseite, eingestellt in eine Nische, eine männliche Figur. Die rahmende Säulenarkatur der Nische besteht aus zwei sich leicht nach oben verjüngenden Säulen mit trapezförmigen Kapitellen. Den Abschluss bildet ein mit Palmettenmotiven reliefierter Arkadenbogen. Die Zwickel zu beiden Seiten des Bogens füllen dreilappige Blätter. Bei der frontal dargestellten Figur, die

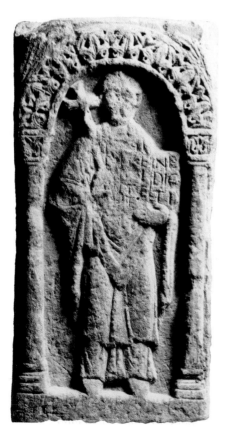

A [V]E/[N]I/TE / [B]E//NE/DIC/TI
B S(AN)C(T)A / CRVX / NOS / SALVA
C† POSTQVAM MARTYRIVM EXPLEVIT BONIFACIVS ALMVS
 MARTYR ET ANTISTES AETHERA CELSA PETENS
 DE FRESIA HVC VECTVS CVM THECA HAC RITE LOCATVS
 SANGVINIS HIC PARTEM LIQVERAT HINC ABIENS
 DESVPER HVNC TVMVLVM HRABANVS CONDERE IVSSIT
 AD LAVDEM SANCTI EXIGVVS FAMVLVS
 INDIGNVS PRAESVL VERNACVLVS ATTAMEN HVIVS
 PRO QVO TV LECTOR FUNDE PRECES DOMINO

A Kommt, ihr Gesegneten!
B Heiliges Kreuz, rette uns!
C Nachdem Bonifatius, der segenspendende Blutzeuge und Bischof,
 das Martyrium erlitten hatte und seine Seele in den Himmel empor-
 gestiegen war, wurde sein Leichnam von Friesland hierher gebracht
 und im Sarg an dieser Stelle feierlich abgesetzt. Bevor er weiter zog,
 ließ er einen Teil seines Blutes hier zurück. Darüber ließ Hrabanus
 zum Ruhm des Heiligen diesen Denkstein errichten, sein geringer
 Diener und unwürdiger Bischof, aber doch mit ihm aus einem Hau-
 se stammend. Für Ihn bete Du, Leser, zum Herrn. (FR)

hart an den oberen Bogen anstößt, han-
delt es sich nach den Messgewändern,
bestehend aus einer knöchellangen Albe,
einer Dalmatik und einer Glockenkasel,
um einen Bischof (denn nur dieser durf-
te unter der Kasel eine Dalmatik tragen).
An seinem linken Handgelenk scheint ein
Manipel zu hängen. Der Bischof hält in
seiner rechten Hand einen an die Schulter
angelehnten Kreuzstab und in der linken
ein geöffnetes Buch mit einer vierzeili-
gen auf der linken und einer dreizeiligen

Inschrift in Kapitalis (A) auf der rechten
Seite. Trotz der starken Beschädigungen
im Kopfbereich sind das kurzgeschnit-
tene Haar mit den „Geheimratsecken"
sowie die Brauenbögen noch gut zu er-
kennen. Die ebenfalls vertiefte Nische
der Rückseite wird vollständig von dem
Flachrelief eines großen lateinischen Vor-
tragekreuzes eingenommen. Das Kreuz
endet in einem Schaft mit kugeligem No-
dus, der in einem kleinen Podest steckt.
Sowohl über den Kreuzstamm als auch

über die Querarme verläuft eine weitere Inschrift in Kapitalis (B). Die von kanellierten Pilastern mit ionisierenden Kapitellen getragene Arkade ist mit einem Akanthusrankenmotiv belegt. Gleich der Vorderseite sind die oberen Zwickel mit dreilappigen Blättern gefüllt. Die beiden mit Wulsten eingefassten Schmalseiten des Steines sind mit einer wellenförmigen Weinranke mit Halbpalmetten verziert, der in unregelmäßigem Abstand Weintrauben und Dreiblätter entwachsen. Der Steinblock weist vor allem an der Oberseite starke Beschädigungen auf. Offensichtlich wurde hier nachträglich etwas abgeschlagen, um einen Haken anbringen zu können. Vermutlich setzte sich das Denkmal nach oben hin als steinernes Kreuz fort, wie die Vorbilder angelsächsischer Hochkreuze (Heysham/Northumbria) und das vermeintliche Bonifatiuskreuz von Eschborn/Sossenheim zeigen.

Ergänzt wurde dieses Denkmal von einer in den Gedichten des Hrabanus überlieferten Inschrift (C), die wahrscheinlich auf einen Pfeiler gemalt war, der ganz in der Nähe des Reliquiengrabes stand bzw. mit ihm verbunden war. Das in einer süddeutschen Handschrift des 10. Jahrhunderts überlieferte Gedicht trägt die Überschrift *IN ECCLESIA SANCTAE MARIAE IVXTA SEPVLCHRVM SANCTI BONIFACII*. Da diese Überschrift das Reliquiengrab in einer Marienkirche verortet, muss diese auch als ursprünglicher

Standort des „Priestersteines" gelten, sofern man dessen Deutung als Bonifatiusstein akzeptiert. Immerhin beziehen sich die Verse auf ein Denkmal über dem Grab, das anscheinend gut sichtbar war und auch zur Fürbitte für den Stifter Hrabanus auffordern sollte. Ob es sich bei dieser Kirche um eine eigenständige Kirche nördlich der heutigen Johanniskirche, des alten Doms, gehandelt hat oder ob diese ihr angegliedert war, bleibt offen.

Seit der Auffindung des Steines gab es ganz unterschiedliche Meinungen über die ehemalige Funktion des skulptierten Denkmals. So sah man in ihm einen Andachtsgegenstand, ein Kreuzdenkmal, ein Altarretabel oder auch den Pfeiler einer Fensterarkatur. Erst Mechthild Schulze-Dörrlamm gelang in einer ausführlichen Studie der Nachweis, dass der Steinblock Bestandteil des um 850 von Hrabanus Maurus gestifteten Grabdenkmals war, das sich einst über dem Reliquiengrab des hl. Bonifatius erhob. Darauf, dass es sich bei dem Stifter des Denkmals um den Mainzer Erzbischof (847-856) handelte, verweist indirekt die Rückseite des Steines mit der Inschrift *SANCTA CRVX NOS SALVA*. Denn noch während seiner Zeit im Kloster Fulda, dem er lange als Abt vorstand, hatte Hrabanus das berühmte Figurengedicht *De laudibus Sanctae Crucis* verfasst; in Mainz entwickelte sich daraus später eine besondere Kreuzesverehrung.

Somit handelt es sich bei der Person im Messornat auf der Vorderseite um den im hohen Alter verstorbenen Bonifatius. Dessen schon früh ausgeprägte Ikonographie zeigt ihn stets als alten Mann mit schütterem Haar, bekleidet mit einer Kasel und dem geschulterten Kreuzstab, ganz so wie er auf dem Mainzer Steinblock wiedergegeben ist. Das heute fehlende Pallium war aufgemalt, denn das Denkmal war einst farbig gefasst. Daher wird man das Denkmal mit der Inschrift (C) ergänzen müssen, die auf den Transport der Leiche des Bonifatius nach Fulda und die Station in Mainz Bezug nimmt.

Winfried (Bonifatius) wurde als Sohn adeliger Eltern um 672/75 bei Exeter in England geboren. Als *puer oblatus* dem Kloster Exeter übergeben, trat er später in das Kloster Nursling in Northumbria ein. Der kurz nach 700 zum Priester geweihte Winfried suchte schon früh seine Bestimmung in der Mission. Schließlich erteilte ihm Papst Gregor II. 719 die Missionsvollmacht und benannte ihn nach dem am Vortag gefeierten römischen Heiligen. Bonifatius, wie er sich von nun an nannte, missionierte zunächst in Friesland (719–721) und ging dann ins hessisch-thüringische Grenzgebiet, wo seine Missionstätigkeit mit der eigenhändigen Fällung der Donareiche bei Geismar 723 ihren Abschluss fand. Bereits im Jahr zuvor, 722, war er in Rom zum Bischof geweiht worden. 732 folgte

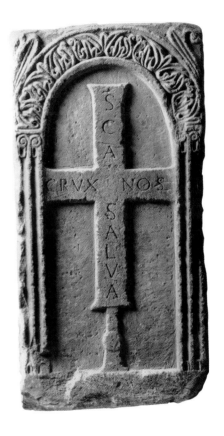

die Ernennung zum Erzbischof und die Erlangung des Palliums. Letzteres erlaubte ihm die Errichtung neuer Bistümer (Würzburg, Büraburg und Erfurt) und die Weihe von Bischöfen. Im Jahr seiner Erhebung zum Erzbischof von Mainz 744 gründete Bonifatius das Kloster Fulda, das er auch zu seinem Begräbnisort bestimmte. Im hohen Alter von fast 80 Jahren erlitt Bonifatius zusam-

men mit seinen Gefährten am 5. Juni 754 den Märtyrertod bei Dokkum in Nordfriesland. Sein Schüler und Nachfolger auf dem Mainzer Bischofsstuhl Lullus ließ seinen Leichnam nach Mainz bringen, dort waschen und aufbahren, bevor er nach Fulda überführt wurde. Das mit seinem Blut vermischte Waschwasser fing man auf, füllte es in einen Tonkrug und bestattete es in einem Bodengrab.

Hrabanus Maurus dichtete wohl nicht nur Inschrift (C), sondern verfasste auch Inschrift (B) zur Kreuzverehrung; bereits 825 zitierte er Inschrift (A), deren Worte aus dem Matthäusevangelium (Kap. 25, V. 34) stammen, in einem Predigttext mit dem Titel *Homilia in natali sancti Bonifacii*, die er zu Ehren des Festtages des hl. Bonifatius verfasst hatte. Dieser Text war auszugsweise als Lesung in einem Mainzer Brevier noch bis zum 20. Jahrhundert vorhanden und wurde am alljährlichen Festtag des Heiligen, am 5. Juni, vorgelesen. Es dürften für Hrabanus mehrere Gründe ausschlaggebend gewesen sein, ein Bonifatiusdenkmal zu stiften. Bonifatius war nicht nur sein Amtsvorgänger auf dem Mainzer Erzstuhl, sondern auch Abt von Fulda, wo Hrabanus lange Zeit wirkte. Der Hauptgrund lag vermutlich in der Wiederbelebung des Bonifatiuskultes in Mainz. Denn hier hatte der große angelsächsische Missionar und Märtyrer bislang nicht die Verehrung bekommen, die

man erhofft hatte. Dies dürfte letztlich auch mit den ausbleibenden Wundern an seinem Reliquiengrab zusammenhängen. War der Bonifatiusstein lange in der Datierung umstritten, die vom 7./8. bis zum 11. Jahrhundert reichte, so wird inzwischen, aufgrund der nachgewiesenen Verbindung zu Hrabanus, allgemein eine Entstehung im 9. Jahrhundert angenommen. Diese Einordnung ist nicht nur durch eine Vielzahl von stilistischen Beobachtungen, sondern auch durch eine paläographische Analyse der Kapitalisinschriften zu belegen. Man wird nicht so weit gehen dürfen, den Stein als Gabe zum 100. Todestag des Bonifatius anzusehen, sondern allgemein in die Regierungszeit des Erzbischofs Hrabanus 847–856 datieren.

Kunstgeschichtlich ist der Bonifatiusstein, der vor seiner Auffindung in der älteren Mainzer Literatur nicht erwähnt ist, von nicht zu unterschätzender Bedeutung. Zum einen handelt es sich um das einzige erhaltene karolingische Denkmal mit dem Bild eines Verstorbenen, und zum anderen ist es das singuläre Beispiel eines Denkmals für einen Bischof, das in Form einer Stele bzw. eines Hochkreuzes frei in der Kirche Aufstellung fand. Darüber hinaus zeigt der Stein das älteste erhaltene Idealbild des Bonifatius. Somit ist er zugleich ein sehr früher Vorläufer der späteren Bischofsgrabmäler des Doms. (DI 2 Nr. 3/DIO Mainz, Nr. 1).

um 900

Bei dem sogenannten Hatto-Fenster handelt es sich nach Augenschein nur um eine bogenförmige Öffnung in einer hochrechteckigen Platte. Entdeckt wurde es 1861 von Prälat Friedrich Schneider im mittlerweile untergegangenen Haus „zum Eckrädchen" in der Weintorstraße 11. Die Kalksteinplatte war dort in Zweitverwendung in der Ostwand eines gewölbten Kellerhauses vermauert worden. Bei dem Kellergewölbe handelt es sich wohl um einen Teil des südlichen Seitenschiffes der ehemals an diesem Platz stehenden St. Mauritiuskirche, die 1804 niedergelegt wurde. Da die Seitenschiffe aber vom romanischen Erweiterungsbau stammen, war das Fenster dort damals schon in Zweitverwendung verbaut.

Der Steinrahmen, der eine rundbogige Öffnung umschließt, ruht auf einer Sohlbank, deren Vorderseite eine gerahmte Akanthusblätterranke ziert. Die obere, ebenfalls eingetiefte Rahmenleiste ist dagegen mit einer erhabenen Inschrift (B) versehen. Das mittig sitzende Medaillon zeigte die Segenshand Gottes. Bei den beiden außen sitzenden Büsten mit Flügeln handelt es sich nach den eingeritzten Inschriften (C) um die beiden Erzengel Michael und Gabriel. Eine zweite erhabene Inschrift (A), wie die übrigen in Kapitalis geschrieben, verläuft auf der Innenseite der Arkade. Der Arkadenbogen ruht auf schlanken Säulchen mit zierlichen Blattkapitellen. Darüber sitzen kleine gleicharmige, mit Ornamenten verzierte Kreuze in Form eines Vortragekreuzes. Die seitlich auf der Außenseite verlaufenden Ornamentbänder sind unterschiedlich gestaltet. Während das linke aus einer verschlungenen Kreisranke mit Palmetten besteht, zeigt das

A LVX ET SAL HATTHO S[ACRA]NS DIVI[NI]QVE SACERDO[S] [H]OC TEMPLVM [STR]VXIT PICTVRA COMPSIT ET AVRO +
B DEXTERA // D(OMI)NI F(ECIT) V(IRTVTEM)
C MICH(AEL) // GABR(IEL)

A **Licht und Salz. Hatto, der Weihende/der Bischof und Priester des Göttlichen, erbaute diese Kirche/diesen Tempel, schmückte ihn mit Malerei und Gold.**
B **Die Rechte des Herrn hat Großes getan.**
C **Michael // Gabriel**

rechte eine Wellenranke mit Halbpalmetten. Das ursprünglich aus einem einzigen Block gearbeitete Fenster mit unreliefierter Rückseite zerbrach bei einem Transport in zwei Teile und wurde nachträglich wieder zusammengefügt. Nach den zahlreichen Löchern in der Laibung zu urteilen, war das Fenster ehemals mit zwei Gittern verschließbar. Da die Löcher im Bereich der Inschrift zu größeren Beschädigungen führten, wurden sie wohl erst nachträglich eingefügt.

Die Herkunft des sogenannten Hatto-Fensters war lange Zeit umstritten. So vermutete man in der älteren Literatur, es habe sich ursprünglich im sogenannten alten Dom befunden und sei erst später nach St. Mauritius (siehe Exkurs) verbracht worden. Nach F. Arens stammt es mit großer Wahrscheinlichkeit jedoch aus St. Mauritius. Dies belegen der Fundort des Fensters in der Weintorstraße und die Nennung Erzbischof Hattos, der den frühen Bau dieser Kirche in seiner Amtszeit vollendete. Zudem wies Friedrich Schneider auf eine um 900 entstandene Inschrift hin, die sich einstmals am Chorbogen, also im Altarbereich, der Klosterkirche in St. Gallen befand: *TEMPLVM QVOD GALLO GOZPERTVS STRVXERAT ALMO. HOC ABBAS YMMO PICTVRIS COMPSIT ET AVRO* (*Diese Kirche, welche Gozbert dem hl. Gallus errich-* *tete hatte, hat Abt Immo mit Bildern und Gold ausgeschmückt*). Dieser Inschrift entlehnte Hatto nicht nur die Satzstruktur, sondern auch einzelne Wörter sowie den letzten Halbvers *PICTVRIS COMPSIT ET AVRO* für die Inschrift (A). Da Hatto als Abt des Klosters Reichenau enge Beziehungen zum nahen St. Gallen pflegte, dürfte er die Inschrift gekannt haben. Mit diesem Hinweis auf die St. Galler Inschrift ist vermutlich auch die Gleichsetzung der Bezeichnung *TEMPLVM* mit dem alten Dom hinfällig, denn die St. Galler Inschrift bezieht sich eindeutig auf eine Klosterkirche. Dass *TEMPLVM* die Bezeichnung für den alten Dom sei, wurde in der älteren Literatur stets den Worten Widukinds von Corvey entnommen, der in seiner Sachsengeschichte schrieb: *templum Moguntiae nobili structura illustrabat, (er [Hatto] habe den Tempel von Mainz mit einem edlen Bauwerk geschmückt*).

Scheint nun die Herkunft geklärt, so sind die ursprüngliche Funktion und der Anbringungsort in der Kirche nach wie vor unklar. So gibt es die Vermutung, der Rahmen habe als Stifter- bzw. Heiligendenkmal gedient und ein gemaltes bzw. plastisches Bild umschlossen oder das Monument sei als *fenestella* im Altarbereich oder zwischen Chor und Krypta eingebaut gewesen. Nach F. Arens könnte es sich auch um den vor-

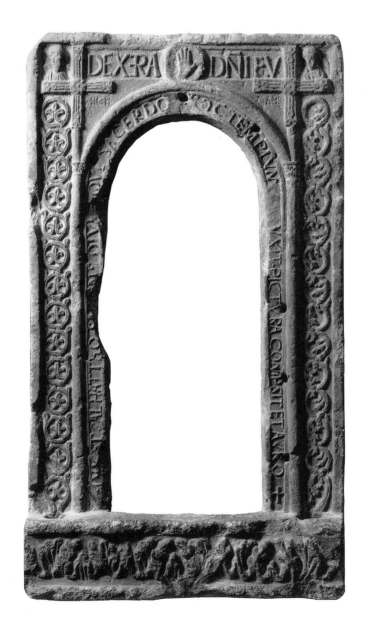

deren Teil eines Wandschrankes handeln, in dem Reliquien oder andere kostbare Gegenstände aufbewahrt wurden. Zudem verweist Arens auf die Ähnlichkeit des Objektes mit der Rahmung aus St. Angelo in Formis in Capua/Italien, die dort in die Stipes (also die Front des Altars) integriert ist und ebenfalls im Scheitel eine Segenshand Gottes aufweist. In einer neueren Studie zu den Denkmälern des karolingischen Mainz äußert M. Schulze-Dörrlamm dagegen die Vermutung, es handele sich um ein Fenster, das wegen der Hand Gottes und den beiden Erzengeln ursprünglich im Eingangsbereich eingebaut gewesen sei. Aufgrund der Abschrägung der Rückseite soll der Rahmen, der eine Glasmalerei umschloss, über dem Eingangsportal auf der Westwand gesessen haben, in einer Höhe, in der die Inschrift noch lesbar gewesen sei. Das Symbol der *DEXTRA DEI*, das im 8. Jahrhundert im langobardischen Italien entstand, findet sich im Frühmittelalter zwar nicht auf Steindenkmälern nördlich der Alpen, wie Schulze-Dörrlamm mit Recht fest-

stellt, es ziert jedoch spätestens ab dem 10. Jahrhundert zahlreiche Patenen und findet sich auch auf dem Manipel des hl. Ulrich von Augsburg aus dem 3. Viertel des 10. Jahrhunderts. Dieses Motiv der Segenshand hat symbolische Bedeutung und bezieht sich auf Psalm 118 (117) *Die Rechte des Herrn behält den Sieg.* Da Patenen einen eindeutig eucharistischen Bezug haben, könnte sich das Hatto-Fenster ursprünglich im Altarbereich befunden haben und nicht im Eingangsbereich der Kirche. Dies legen auch die oberhalb der Säulenkapitelle wiedergegebenen Vortragekreuze nahe, denn diese standen nach dem liturgischen Umzug wohl hinter oder am Altar. Auf den Chorbereich verweist auch die St. Galler Inschrift (siehe oben), aus der Hatto Anregungen für seine eigene Inschrift bezog.

Nach dem in der Inschrift genannten Stifter und der Anlehnung an die St. Galler Inschrift dürfte das Fenster wohl zwischen 900 und 913, dem Todesjahr Hattos, entstanden sein. Dies legt auch die stilistische Analyse der

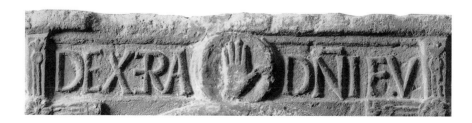

Ornamente nahe. So finden sich die antikisierenden Palmettenranken sowohl in der karolingischen und ottonischen Buchmalerei als auch bei den Goldschmiede- und Elfenbeinarbeiten der Zeit. Vor allem die ornamentierten Kreuze entsprechen der karolingischen Renaissance. Die erhaben gearbeiteten Inschriften, die sich bei Steininschriften normalerweise nicht finden, haben ihre Vorbilder in der Kleinplastik.

Der literarisch gebildete Hatto wurde um 850 als Sohn einer schwäbischen Adelsfamilie geboren. Ab 888 Abt des bedeutenden Bodenseeklosters Reichenau, übertrug ihm 891 König Arnulf von Kärnten das wohl wichtigste Bistum in seinem Herrschaftsbereich, das Erzbistum Mainz. In den folgenden Jahren erhielt Hatto vom König zudem eine Reihe wichtiger Reichsklöster, wie Lorsch, Weißenburg, Klingenmünster und Ellwangen. Hatto, der schon vor seiner Bischofserhebung ein Gefolgsmann Arnulfs war, begleitete den König auf seinem Italienzug 894 und 895/96 zur Kaiserkrönung nach Rom. Nach dessen Tod übernahm er die Regierungsgeschäfte für den noch unmündigen Ludwig IV. das Kind, an dessen Königswahl er maßgeblich beteiligt war. Nach dessen frühem Tod 911 verhalf er dem Konradiner Konrad I. (911-918) zum Thron. Auch nach seiner Wahl zum Mainzer Erzbischof ließ sich Hatto noch einmal

durch eine Wahl als Abt Hatto II. auf der Reichenau bestätigen; durch diese somit fortgeschriebene Verbindung hielt der fruchtbare kulturelle Austausch in der Folgezeit an. Mit hoher Wahrscheinlichkeit ist Hatto, den Regino von Prüm als einen der herausragendsten Gelehrten seines Zeitalter bezeichnete, die Vita der hl. Verena zuzuschreiben, deren Kult im 10. Jahrhundert auch im Erzbistum Mainz nachweisbar ist. Hatto war damit für lange Zeit – nach dem großen Hrabanus Maurus – der letzte Mainzer Erzbischof, der auch literarisch tätig war. Der Erzbischof starb am 15. Mai 913, vermutlich auf einer Italienreise. Sein Begräbnisort ist unbekannt. Die Sage von Erzbischof Hatto II. und dem Binger Mäuseturm wurde im 19. Jahrhundert irrtümlich auf Hatto I. bezogen.

Mit der Lesung *LVX ET SAL(VS)* (Licht und Heil) glaubte man eine sinnvolle Ergänzung gefunden zu haben; aus formalen Gründen (Kürzungen und Metrik) muss der Beginn von Inschrift (A) jedoch *LVX ET SAL* (Licht und Salz) heißen, womit dem gelehrten Erzbischof eine Verbindung zur Bergpredigt Jesu gelingt, wenn dieser nach den acht Seligpreisungen seine Gefolgschaft anredet: *Vos estis sal terrae ...* (Mt 5,13) – *Ihr seid das Salz der Erde ...* und darauf auch: *Vos estis lux mundi ...* (Mt 5,14) – *Ihr seid das Licht der Welt* Wenn man nach der biblischen Reihenfolge „Wie Licht und Salz

hat Hatto ... erbaut und ... geschmückt" übersetzt, nimmt er für sich deren in den Jesus-Zitaten innewohnenden Qualitäten in Anspruch: Salz ist nach 3 Mose 2,18 ein Sinnbild für Beständigkeit, es verhindert das Verderben von Speisen und macht sie wohlschmeckend; Licht soll man nicht unter den Scheffel stellen (Mt 5,15), sondern „lux vestra" (Mt 5,16), also auch das Hattos, solle vor den Menschen leuchten, „auf dass sie eure guten Werke sehen und euren Vater preisen". Der Stifter qualifiziert sein Werk als gottgewollt, ja gottgenehm, als schön und wertvoll, dem daher der Name des Stifters anhaften darf – das „Gute Werk" muss nicht anonym bleiben. (DI 2 Nr. 2/DIO Mainz, Nr. 2).

Exkurs
St. Mauritius

Die von Erzbischof Luitbert (863–889) gegründete Mauritiuskirche wurde in unmittelbarer Nähe der rheinseitigen Stadtmauer errichtet. Südöstlich des alten Domes gelegen, gehörte sie zu einer größeren Gruppe von Sakralbauten, die sich um die Hauptkirche scharten. Das Mauritiusstift war, wie die Ausdehnung seiner Gebäude belegt, zwar stets von den Baulichkeiten und der Anzahl der Kanoniker her eines der kleineren Stifte in Mainz, genoss aber aufgrund seines Alters ein großes Ansehen. Den Grabungsergebnissen aus den 40er und 50er Jahren zufolge handelte es sich bei dem romanischen Bau um eine basilikale Anlage mit Querhaus im Osten und einem rechteckigen Chor, der im 14. Jahrhundert einen größeren Umbau erfuhr. Nachdem das Kirchendach des säkularisierten Gebäudes im Kriegsjahr 1814 wegen Holzmangels abgetragen und verfeuert worden war, verfielen die Gebäude zusehends. Nach dem Abbruch des Gesamtkomplexes wurde das Abbruchmaterial in verschiedenen Mainzer Wohnhäusern verbaut. Bereits 1804 hatte der damalige Bischof Colmar eine Reihe von Grabdenkmälern aus der Mauritiuskirche in den Domkreuzgang übertragen lassen. Insgesamt sind heute noch zehn Grabdenkmäler erhalten. Das sonstige Inventar ist bis auf ganz geringe Reste verschwunden.

vor 1308

Das querrechteckige, aus sechs Sandsteintafeln bestehende Altarretabel wurde 1958 im Zuge der Innenrenovierung der südlichen Seitenkapellen an der Ostwand der Michaelskapelle (erste Kapelle von Westen) entdeckt. Die acht Zentimeter dicken Platten waren mit Eisenklammern verbunden. Vor dem Retabel befand sich in einem Abstand deckt gewesen wären. Unterteilt in sieben Bildfelder, wird das Retabel von der zentralen Gestalt des auf einem roten Wolkenband thronenden Christus beherrscht, der von einer spitzovalen Mandorla umgeben ist. In Tunika und Mantel gehüllt, präsentiert er mit erhobenen Händen seine Wundmale. In den oberen Zwickeln zwischen der Mandor-

A · S(ANCTVS) · MARTINVS ·
B · S(ANCTA) · MARIA MAGDAL(ENA) ·
C · S(ANCTVS) · NICOLAVS ·
D · S(ANCTA) · KATHERINA ·
E [EMBRICH]O · SCOL(ASTICVS) ·
F SYMON EP(ISCOPV)S WORM(ATIENSIS)

A hl. Martin.
B hl. Maria Magdalena.
C hl. Nikolaus.
D hl. Katharina.
E Scholaster Embricho.
F Simon, der Bischof von Worms.

von ca. 30 Zentimetern ein steinernes, nun verschollenes Maßwerkgitter, das im Wesentlichen den Formen des gemalten Maßwerkes entsprach.

Der mittlere Arkadenbogen vor der Darstellung Christi war vermutlich leicht erhöht, da sonst die Engel verla und dem abschließenden gemalten Architekturrahmen bringen zwei heranschwebende Engel die Leidenswerkzeuge der Passion (Geißel, Kreuz, Dornenkrone, Nägel und Lanze). Zu Füßen des Weltenrichters knien in anbetender Haltung zwei mit den Inschriften (E)

und (F) bezeichnete Geistliche. Zu beiden Seiten der Mandorla bitten Maria und Johannes um Fürsprache bei Gott und bilden mit der Maiestas Domini eine Deesis-Gruppe. Ihnen folgen seitlich je zwei stehende, bezeichnete Heilige. Es sind dies links neben Maria der Patron des Stiftes und des Domes, der hl. Martin (A), und Maria Magdalena (B) sowie rechts der hl. Nikolaus (C) und die hl. Katharina (D).

Sämtliche Figuren sind vor blauem Grund angeordnet. Die einheitlich gemalten Dreipassbögen der Arkadenreihe sind rot und die Stützen mit einer aufwendig gestalteten Marmorierung in Blau, Weiß und Rot sowie verschiedenen Grüntönen gehalten. Die Bemalung des insgesamt 377 Zentimeter breiten und 83 Zentimeter hohen Steinretabels wurde in Temperatechnik ausgeführt, eine Technik, die zunächst im nördlichen Europa beheimatet war und erst im Verlauf des 13. Jahrhunderts von England und Nordfrankreich her rheinaufwärts in den Mainzer Kunstkreis gelangte. Im Gegensatz zur Wandmalerei erlaubte diese Technik eine größere farbliche Feinheit sowie die Möglichkeit der Licht- und Schattenmodellierung. Sämtliche Inschriften sind in gotischer Majuskel ausgeführt.

Dank der begleitenden Schriftbänder konnte die Identität der beiden in anbetender Haltung knienden Stifter zweifelsfrei geklärt werden. Es ist dies rechts im bischöflichen Ornat mit Mitra und Bischofsstab der um 1291 verstorbene Wormser Bischof Simon von Schöneck und links, bekleidet mit einer weißen Albe und schwarzem Birett, sein Bruder Embricho von Schöneck. Ab 1284 als Mainzer Domscholaster nachweisbar, wurde er am 16. September 1307 ebenfalls zum Wormser Bischof ernannt. Er verstarb 1318 und wurde im Wormser Dom begraben.

Die Herren von Schöneck werden mit Konrad von Boppard 1189 erstmals urkundlich fassbar. Um 1200 übernahmen sie die namengebende Burg Schöneck im Hunsrück bei Boppard, die sie bis zu ihrem Aussterben 1508 inne hatten. Schon früh suchten die Reichsministerialen von Schöneck die Anlehnung an das Mainzer Erzstift, um dadurch den Mediatisierungsversuchen der Trierer Erzbischöfe entgegenzuwirken. Das gelang ihnen unter anderem dadurch, dass sie bereits im 13. Jahrhundert Zugang zum Mainzer Domkapitel fanden und so Einfluss in Mainz gewannen. Sie stellten insgesamt fünf Domherren, darunter auch Simon und Embricho, die beiden Söhne des Philipp I. von Schöneck und der Alheidis von Steckelberg. Simon ist in der Zeit von 1267 bis 1283, dem Jahr seiner Bischofserhebung, als Domdekan in Mainz nachzuweisen. Embricho

(oder Emmerich, die Schreibweisen variieren) ist dagegen ab 1284 als Domscholaster belegt. In dieser Funktion oblag ihm nicht nur die Leitung der Stiftsschule und die Erziehung und Ausbildung der Domizellare, sondern auch die Auswahl der Messlesungen. Gleich dem Domkustos trat auch der Domscholaster zu Beginn des 14. Jahrhunderts einen Teil seiner Aufgaben an Untergeordnete ab, der Scholaster aber stieg zugleich zum Stellvertreter des Domdekans auf. Dieser Aufstieg erwuchs eigentlich aus einer Nebentätigkeit. Denn da der Domscholaster für die Schülerausbildung einen höheren Bildungsgrad aufweisen musste, übertrug ihm das Domkapitel im hohen Mittelalter die Funktion eines Kanzlers. Dies wiederum gewährte ihm Einblick in die laufenden Geschäfte des Domkapitels, so dass man ihn mit der Stellvertretung des Dekans in der Geschäftsführung des Domkapitels betrauen konnte, allerdings verbunden mit der Pflicht der persönlichen und dauerhaften Residenz. Damit wurde die Scholasterei zur zweitwichtigsten Prälatur. Zu all diesen Ämtern kam für Embricho noch das des päpstlichen Kaplans hinzu. Es war zwar nur ein Ehrenamt, genoss aber hohes Ansehen und der Ehrentitel war mit dem Tragen der Kaplanstracht, bestehend aus Rochet, Mantel und Birett, verbunden.

1288/89 hatte sich mit Embricho erstmals ein Mitglied der Familie von Schöneck um den Mainzer Erzbischofsstuhl beworben. Die zwiespältige Wahl wurde jedoch von Papst Nikolaus IV. zugunsten des immer noch dominierenden Hauses Eppstein entschieden, und Gerhard von Eppstein wurde erhoben. Embricho wurde mit der Propstei des Frankfurter Bartholomäusstiftes entschädigt. 1305, nach dem Tode des Eppsteiners, bewarb sich Embricho ein weiteres Mal um den Erzstuhl. Da die Reichsministerialenfamilie Schöneck

traditionell dem König verbunden war, hatte sich diesmal König Albrecht I. persönlich nach Mainz begeben, um auf die Bischofswahl Einfluss zu nehmen. Nach den Erfahrungen mit Gerhard von Eppstein, der stark gegen ihn agiert hatte, versuchte nun Albrecht seinen Kandidaten, der zudem sein persönlicher Kaplan war, durchzusetzen und legte dem Domkapitel die Wahl Embrichos nahe. Jedoch kam nur ein Teil des Domkapitels diesem Wunsch nach, die übrigen wählten Emicho von Sponheim, einen Verwandten des einstigen Königs und Widersachers Albrechts, Adolf von Nassau, was als eindeutiger Affront gegen Albrecht I. zu werten ist. Der zur Schlichtung des Konfliktes angerufene Papst Clemens V. lehnte beide Kandidaten ab und ernannte seinen eigenen Favoriten Peter von Aspelt (**Nr. 7**). Wenn auch dieser nicht der Wunschkandidat des Königs war, so hatte Albrecht I. doch immerhin sein Hauptziel erreicht, nämlich die Eppsteiner Sukzession auf den Mainzer Erzstuhl zu verhindern, denn mit Gottfried von Eppstein hätte durchaus ein Kandidat zur Verfügung gestanden. Als Entschädigung für die abermals verlorene Wahl bekam Embricho das Bistum Worms, das er 1308 übernehmen konnte.

Wird in der älteren Literatur für die äußerst qualitätsvollen Malereien auf die Vorbilder in der Kölner und oberrheinischen Malerei verwiesen, so dürften es – nach einer Studie von Wilhelm Wilhelmy – doch eher Anregungen aus Marburg gewesen sein, die man verarbeitete. Marburg war in den Jahren um 1290 durch die Ausstattung der Elisabethkirche zu einem bedeutenden Kunstzentrum aufgestiegen. Als mögliche Vorbilder werden das 1288 entstandene Wandbild des hl. Christophorus in der Schlosskapelle und der um 1290 datierte steinerne Hochaltar der Elisabethkirche genannt. Doch Mainz empfing nicht nur Anregungen aus dem hessischen Raum, sondern strahlte auch nach dorthin aus, wie stilistische Übereinstimmungen mit

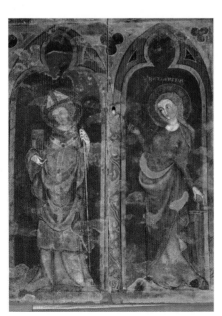

dem um 1320 entstandenen Steinretabel im Fritzlarer Dommuseum belegen. Für die Entstehungszeit des Mainzer Retabels zu Beginn des 14. Jahrhunderts lassen sich mehrere Argumente anführen. So wurde die südliche Kapellenreihe des Domes von Westen nach Osten in den Jahren 1300 bis 1319 errichtet. Leider ist die Weihe der Michaelskapelle, die als erste entstand, nicht urkundlich überliefert. Aber die darauf folgende Andreaskapelle war 1301 fertiggestellt, so dass man davon ausgehen kann, dass die Michaelskapelle unmittelbar zuvor vollendet war. Für die Annahme, dass das Retabel mehr oder weniger zeitgleich mit der Kapelle entstand, spricht zudem die paläographische Analyse der Buchstaben sowie die Tatsache, dass die Bischofs-

erhebung 1307 den terminus ante quem gibt, da das Stifterbild Embricho noch in der weißen Albe und mit der Bezeichnung *SCOL(ASTICVS)* wiedergibt.

Insgesamt sind das Steinretabel mit der vorgeblendeten Maßwerkwand und die dahinter aufragende Kapellenwand, die als offenes Maßwerk bis zum Gewölbe reiche, als Gesamtkunstwerk zu betrachten, in das sich auch der skulptierte Gewölbeschlussstein einfügt. Er zeigt den Erzengel Michael als Seelengeleiter. Dass er ihre Seelen einst in Empfang nehmen und zum Himmel geleiten möge, wird auch die Hoffnung der beiden Stifter gewesen sein, die sich fürbittend Maria und Johannes dem Täufer zuwenden. (Arens 1975, S. 109/DIO Mainz, Nr. 31).

THEODERICH-KREUZ **19**

1. Hälfte 12. Jahrhundert

Bei dem nach seinem Stifter benannten Theoderich-Kreuz handelt es sich aufgrund des nach unten auslaufenden Dorns um ein Altar- oder Vortragekreuz. Nach der Form seiner Balkenenden wird es auch als Krückenkreuz bezeichnet. Der aus Kupfer gegossene Kruzifixus der Vorderseite wurde hier

in Zweitverwendung angebracht. Er gehörte ursprünglich zum sogenannten Ruthard-Kreuz (vgl. **Nr. 20**), das ebenfalls in die 1. Hälfte des 12. Jahrhunderts datiert wird.

Während die Mitte des Kreuzes ein Medaillon mit dem Lamm Christi und eine zwischen Linien umlaufende In-

A1/A2 + CV/I PAT/RIAR/CHA S/VV(M) // PATER OFFERT IN CRVCE NATV(M)
B1/B2 Q/VE PO/RT/AS GAZ/E + // VI/S AVFERT / CLAVS/TRA IEHENN/E
C1/C2 QV/A RED/IT ABS/VMPT/VS // + SV/RGIT VIRTVTE SE/PVLTVS
D1/D2 QV/I LE/VAT H/ELI/AM + // PRO/PRIAM / SVBLIM/AT VS/IAM
E1/E2 + Q/VI MO/YSI / LEGE/M // DAT / ALVMNIS P/NEVMATIS IGNE/M
F THEODERICVS ABBAS

A1/A2 Dem der (Erz)vater (Abraham) den Seinigen (opfern sollte), // nämlich der Vater, er opfert am Kreuz seinen Sohn.
B1/B2 Die Kraft, die die Tore Gazas (aus den Angeln hob), // hob die Tore der Hölle aus.
C1/C2 Die Stärke, durch die der verschlungene (Jonas) zurückkehrt, // durch sie ersteht der begrabene (Christus) auf.
D1/D2 Der den Elias in die Höhe erhob, // erhöht sein eigenes Wesen.
E1/E2 Der dem Moses das Gesetz (gab), // schickt seinen Schülern das Feuer des heiligen Geistes.

schrift einnimmt (A 2), sind auf den erweiterten Balkenenden Szenen aus dem Neuen Testament mit kommentierenden Inschriften wiedergegeben. Es sind dies von links nach rechts im Uhrzeigersinn: Christus in der Vorhölle (B 2), Himmelfahrt Christi (D 2), Ausgießung des Heiligen Geistes (E 2) und die Frauen am Grabe Christi (C 2). Auf dem dreieckig auslaufenden Dorn ist der namentlich bezeichnete Stifter, Abt Theoderich, dargestellt (F). Gekleidet in Albe und Kasel, hat er seine Hände betend erhoben. Sein Gewand ist an der linken Schulter mit einem Stern verziert. Auch die Rückseite des Kreuzes ist mit einer Vielzahl von biblischen Szenen geschmückt. Die Gravuren an den verbreiterten Kreuzenden zeigen Szenen aus dem Alten Testament, die mit kommentierenden Inschriften versehen sind. Es sind dies von links ausgehend im Uhrzeigersinn: Moses empfängt die Gesetzestafeln (E 1), Himmelfahrt des

VORDERSEITE			RÜCKSEITE		
	D2 Himmelfahrt Christi			**D I** Himmelfahrt des Elias	
B2 Christus in der Vorhölle	**A2** Lamm Gottes	**E2** Ausgießung des Heiligen Geistes	**E I** Moses emp- fängt die Ge- setzestafeln	**A I** Opferung Isaaks	**B I** Simson trägt die Tore Gazas
	C2 Frauen am Grab			**C I** Jonas und der Wal	

Elias (D 1), Simson trägt die Tore von Gaza (B 1) und Jonas wird vom Walfisch ausgespien (C 1). Die Kreuzesmitte zeigt ein quadratisches Feld mit der Opferung Isaaks (A 1). Die einzelnen Szenen der Vorder- und Rückseite sind jeweils typologisch aufeinander bezogen. Welche Szenen zusammen gehören, ist den begleitenden Inschriften zu entnehmen, die als Halbverse gebildet sind; die Verse der Rückseite verbinden sich syntaktisch und metrisch mit den entsprechenden Versen der Vorderseite zu einem sich reimenden Hexameter. Sämtliche Inschriften sind in Majuskeln ausgeführt.

In der Literatur wurde das aus Kupfer gegossene und vergoldete Theoderich-Kreuz mit seinen zahlreichen Gravuren vielfach mit Werken der Fritzlaer Werkstatt, einer mutmaßlichen Nachfolge-Werkstatt des berühmten romanischen Goldschmieds Roger von Helmarshausen, in Verbindung gebracht. Neben vielen Gemeinsamkeiten gibt es aber auch eine Reihe von nicht unbedeutenden Unterschieden, so dass man mittlerweile von der engen Verbindung zwischen der Werkstatt und der Person Rogers Abstand nimmt. Altar- und Vortragekreuze mit typologischen Bildprogrammen

entstanden im 11./12. Jahrhundert vor allem im Maasgebiet, einer damals sowohl in wirtschaftlicher als auch in künstlerischer und theologischer Hinsicht wichtigen Gegend. Gerade beim Ausbau des typologischen Prinzips spielte Lüttich im 12. Jahrhundert mit seiner bedeutenden Kathedralschule und den berühmten Klosterschulen eine wesentliche Rolle.

Das typologische Prinzip, das bereits Paulus und der hl. Augustinus vorformulierten, besagt, dass Christus und sein Heilswirken schon durch Personen und Ereignisse im Alten Testament vorgebildet sind. So gilt das Alte Testament als Verheißung des Neuen und dieses wiederum als die Erfüllung des Alten. Die Inbezugnahme einer Person des Alten Testaments als Typ entsprach so dem Neuen Testament als Antityp. Diese Auslegung sollte belegen, dass es wirklich Christus war, auf den die Propheten des Alten Testamentes hingewiesen haben. Eine Gegenüberstellung, wie die Geschichte des Jonas, der drei Tage im Bauch des Walfisches war, mit Jesus, der drei Tage im Grab lag, sollte die Richtigkeit der Vorhersagen belegen. So gesehen war das Alte Testament natürlich voller Vorhersagen und Andeutungen, die man auf Christus beziehen konnte. Ab dem 11. Jahrhundert entstanden zahlreiche Zyklen, in denen jede

neutestamentliche Szene auf eine oder auch mehrere alttestamentliche Szenen Bezug nahm. Dazu zählen auch die Versinschriften, die Ekkehard IV. von St. Gallen im Auftrag Erzbischof Aribos (**Nr. 22**) für den Mainzer Dom verfasst hatte.

Sehr ungewöhnlich ist beim Theoderich-Kreuz die Anbringung des Stifterbildes auf dem Dorn. Denn sobald das Kreuz auf die Tragstange oder den Altarständer aufgesteckt wurde, war das Bild für den Betrachter unsichtbar. Lediglich die Inschrift blieb lesbar. Vielleicht sollte dies die Demut des Stifters zum Ausdruck bringen, dessen Haltung – mit hoch erhobenen Händen – vermutlich eine Variante zur als Proskynese ausgeübten Devotionshaltung ist. Diese für Stifter durchaus übliche Haltung war durch die vertikale Ausrichtung des Dornes nicht möglich. Zwar auf bescheidenem Platz, aber immerhin auf der Vorderseite des Kreuzes, betet der Stifter immerwährend den Gekreuzigten an und gibt so seiner Hoffnung Ausdruck, durch den Opfertod Christi am Kreuz einst selbst Erlösung zu erfahren. Diese Hoffnung drückt er auf verschiedene Weise in Bildern und zugehörigen Inschriften aus, nämlich durch die auf dem Kreuz gezeigte Präfiguration der Kreuzigung im Lamm Gottes, die mit solchen der Auferstehung (Simson mit den To-

ren von Gaza und Jonas vom Walfisch ausgespien) und Himmelfahrt (Himmelfahrt des Elias und Himmelfahrt Christi) verbunden ist.

Eine genaue Identifizierung des Stifters ist nicht möglich, jedoch wird er mehrheitlich mit dem zwischen 1096 und 1116 urkundlich nachweisbaren Abt Theoderich des Mainzer Benediktinerklosters St. Alban identifiziert. Dazu würde auch das anspruchsvolle ikonographische Programm des Kreuzes passen, befand sich doch in dem vor den Mauern der Stadt Mainz gelegenen Kloster seit karolingischer Zeit eine bedeutende Klosterschule. Ob das Bronzekreuz ebenso wie der aus St. Alban stammende, um 1116 bis 1119 entstandene Weihwasserkessel (heute Historisches Museum der Pfalz, Speyer) des Abtes Berthold auch dort gefertigt wurde, ist ungewiss. Überliefert ist nur ein zeitweise hochbedeutendes Skriptorium. Auf eine Datierung des Kreuzes in die 1. Hälfte des 12. Jahrhunderts verweist auch die paläographische Analyse der Inschriften. (DI 2 Nr. 15/DIO Mainz, Nr. 11).

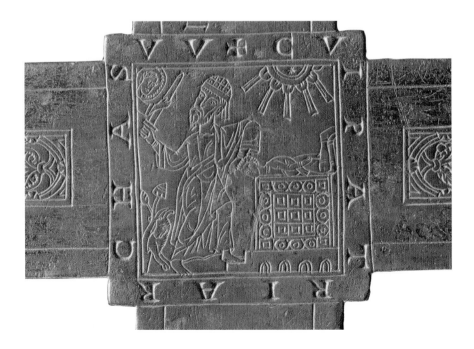

ᐷ

Exkurs
St. Alban

Die 1793 endgültig untergegangene
St. Albanskirche lag außerhalb der
Stadtmauern auf dem Albansberg. Kir-
che und Berg sind nach dem Märty-
rer Alban benannt, der 406/407 bei der
Plünderung der Stadt durch Vandalen
enthauptet wurde. Nach der Legende
trug Alban selbst seinen Kopf zu dem
römisch-fränkischen Gräberfeld südlich
der Stadt, da er dort beerdigt zu werden
wünschte. Eine einschiffige Märtyrer-
und Zömeterialbasilika ist dort schon
für das Jahr 413 belegt.

787 begann Erzbischof Richulf mit
dem Neubau einer dreischiffigen Basili-
ka, die 794 immerhin schon soweit fer-
tiggestellt war, dass Fastrada, die kurz
zuvor verstorbene Gemahlin Karls des
Großen, hier bestattet werden konnte.
Sie blieb nicht die einzige bedeutende
Verstorbene, denn auch Mitglieder des
ottonischen Kaiserhauses fanden hier
ihre letzte Ruhe. Neben Erzbischof Wil-
helm († 968), dem Sohn Kaiser Ottos I.,
waren dies seine Geschwister Liutgard
(† 953) und Liudolf († 957). Wohl schon
seit der Klostergründung 796 befand
sich auch eine Königspfalz bei St. Alban.
Das Benediktinerkloster besaß eine be-
rühmte Schule, die enge Beziehungen
zur Aachener Hofschule pflegte. In ih-
rem bedeutenden Skriptorium, das den
Höhepunkt seines künstlerischen Schaf-
fens im späten 10. Jahrhundert hatte,

entstanden nicht nur Meisterwerke der
ottonischen Buchmalerei, sondern auch
das Mainzer Pontifikale („ordo corona-
tionis"), das die Regeln der Königserhe-
bung, -salbung und -krönung festhielt.
Die Bedeutung des Klosters lässt sich
auch an den vielen dort stattfindenden
Kirchen- und Reichsversammlungen er-
messen.

Die engen Beziehungen, die das
Kloster zum Mainzer Domkapitel und
zum Erzbischof pflegte, zeigen sich un-
ter anderem auch in den zahlreichen
Bestattungen Mainzer Erzbischöfe im
10. Jahrhundert, nachdem 935 Erzbi-
schof Hildebert die Gebeine der ersten
zehn Mainzer Bischöfe aus der verfal-
lenen Kirche St. Hilarius dorthin hat-
te überführen lassen. Eine diesbezüg-
liche Grabinschrift ist von Hebelin von
Heimbach (1478–1515) überliefert. Nach
dem schweren Erdbeben im Jahre 858,
das in Mainz erhebliche Schäden an-
gerichtet hatte, wurde die Kirche wie-
derhergestellt. Aber schon 1297 wird
die Kirche wiederum als zerfallen be-
schrieben. Zwar wurde unter Abt Kon-
rad (1278–1307) noch ein mächtiger goti-
scher Chor errichtet, doch offensichtlich
wurde die gotische Anlage nicht vollen-
det. Kaum 30 Jahre später verwüsteten
Mainzer Bürger die Kirche im Kampf
zwischen der Stadt Mainz und Baldu-
in von Luxemburg. Der anschließende

Wiederaufbau fiel deutlich bescheidener aus. Um das allmählich verfallende Kloster wieder zu beleben, wandelte man es 1419 in ein Kollegiatstift um, in dem nur noch ritterbürtige Mitglieder Aufnahme fanden. Von der einst bedeutenden karolingischen Klosterkirche, die zu Beginn des 20. Jahrhunderts ergraben wurde, sind nur wenige Reste der steinernen Bauzier sowie einige – heute leider verschollene – Fragmente von Wandmalereien erhalten geblieben.

RUTHARD-KREUZ 20

1. Hälfte 12. Jahrhundert

Bei dem nach seinem Stifter benannten Ruthard-Kreuz handelt es sich um ein Altar- oder Vortragekreuz. 1863 erstmals in der damals noch simultan genutzten Pfarrkirche in Planig (Kreis Bad Kreuznach) nachgewiesen, befindet es sich spätestens seit 1894 im Domschatz. Auf der Vorderseite ist unter einer versilberten Rosette ein romanischer Korpus befestigt, unter dessen Händen und Füßen je ein dreifacher Blutstrahl eingeritzt ist, der von einem Kelch aufgefangen wird. Die Rückseite ziert in ganzer Länge ein mittig verlaufendes schmales herzförmiges Palmettenband. Während die Mitte des Kreuzes mit einem Medaillon des Agnus Dei, dem nimbierten Lamm Gottes, geschmückt ist, sind die Kreuzenden mit den Medaillons der vier Evangelistensymbole belegt. Letztere sind Neuanfertigungen nach den bereits 1863 verlorenen Originalen. Das gravierte Bild des Stifters, bei dem es sich nach Tonsur und priesterlichem Gewand um einen Geistlichen handelt, befindet sich in der Mitte des unteren Längsbalkens. Es zeigt ihn in Frontalansicht zwischen zwei Sternen. Das zwischen Linien verlaufende Inschriftenband in seinen Händen schließt sich in Form eines Medaillons um sein Brustbild. Die Namens- und Stifterinschrift in gotischer Majuskel ist vergoldet. Während der einst noch vorhandene originale Korpus sich heute am Theoderich-Kreuz findet, muss sich das Ruthard-Kreuz mit einem vor 1919 angefertigten Nachguss begnügen.

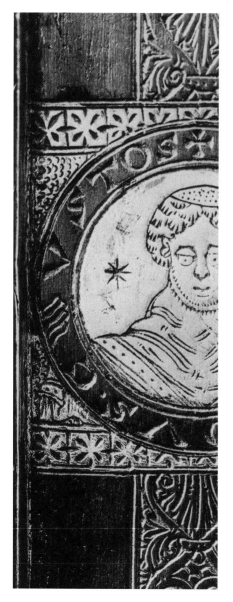

Ob das aus Kupfer gearbeitete vergoldete Vortragekreuz von Anbeginn an in Planig war oder erst zu einem späteren Zeitpunkt in den Besitz der Kirche kam, zum Beispiel nach der Säkularisation, in der viele Kirchenschätze – auch der Mainzer Kirchen – ver-

+ RVTHARDVS · CVSTOS

Kustos Ruthard.

äußert wurden, ist ungewiss. Bereits 1092 wird jedoch in Planig ein dem Mainzer Domkapitel gehörender Hof erwähnt. 1294 kam dieser an das Benediktinerkloster St. Jakob vor Mainz, das aber schon längere Zeit zuvor die Patronatsrechte über die zugehörige Kirche oder Kapelle ausübte. Der Stifter Ruthard ist nicht zu belegen, obwohl der Name für Geistliche und Laien in den Domnekrologen vielfach vorkommt. Seine Bezeichnung als *CVSTOS* lässt vermuten, dass er dem Mainzer Domkapitel angehörte. In dieser Funktion oblag ihm die Sorge für das Kirchengebäude und die dort stattfindenden Gottesdienste sowie für den Kirchenschatz.

Mittelalterliche Kunst war im Wesentlichen Auftragskunst. So sind

nicht nur die großen Kirchenbauten, sondern vor allem ihre Ausstattung zum größten Teil einzelnen Stiftern zu verdanken. Mit zu den vornehmsten Ausstattungsstücken gehört natürlich das Kreuz und bereits im frühen Mittelalter waren die Kirchen reich damit ausgestattet. Sie finden sich zunächst als Vortragekreuze wohl meist am oder hinter dem Altar, aber nicht auf dem Altartisch selbst. Denn den Angaben Papst Leos IV. zufolge gehörte noch im 9. Jahrhundert das Kreuz zu den Gegenständen, die außerhalb der Messe nicht auf dem Altar stehen durften. Erst in der Schrift *De sacro altaris mysterio* des Papstes Innozenz III. findet sich die Anweisung, dass grundsätzlich ein Kreuz auf dem Altar zu stehen habe, das während der Messe zudem von Leuchtern gerahmt werden sollte. Diese Anordnung, die als Neuerung bezeichnet wird, schrieb aber offenbar nur einen älteren Brauch fest, da im 11. und 12. Jahrhundert Kruzifixe, Kreuze und Leuchter vermehrt hergestellt wurden.

Auffallend viele Stifterbilder finden sich im Mittelalter auf Kreuzen. Hauptgrund für eine Stiftung war natürlich die Sorge um das Seelenheil. Daher wollte der Stifter auch nicht anonym bleiben, sondern seine Stiftung sollte für immer mit seinem Namen verbunden sein. Mit dem hinzugefügten Stifterbild war nicht nur der Wunsch verbunden, der Nachwelt ein Bild der eigenen Person zu überliefern (obwohl diesen Bildern zumeist wohl keine Porträtähnlichkeit unterstellt werden kann), sondern auch die Hoffnung auf ein langes Gebetsangedenken am Ort der Stiftung und somit bessere Aussichten auf ein ewiges Leben. So ist auch Ruthard auf seinem gestifteten Kreuz auf der Rückseite nicht nur namentlich benannt, sondern auch abgebildet, und zwar in einer höchst bemerkenswerten Form. Gleich den Evangelistensymbolen ist sein Bildnis in ein Medaillon eingeschrieben, das aus dem Spruchband gestaltet ist.

Auf dem Ruthard-Kreuz nimmt das Lamm Gottes zum einen Bezug auf die schmückenden Rankenfriese des Längs-und Querbalkens, als dem Symbol für den Baum des Lebens. Zum andern verweist es auf das Opfer Christi am Kreuz, also auf den Gekreuzigten der Vorderseite, und ist zusammen mit den vier Evangelisten als Symbol für die Erlösung der Menschheit aufzufassen. Entstanden ist das Kreuz, wie die Stifterdarstellung und die Rankenornamente, aber auch die paläographische Analyse der Buchstabenformen belegen, in der 1. Hälfte des 12. Jahrhunderts. (DI 2 Nr. 16/DI 34 Nr. 4).

Anfang 11. Jahrhundert

Das kleine Silberblechkreuz mit der Darstellung des Gekreuzigten befand sich bis 1974 in Zweitverwendung auf einem barocken samtbezogenen Buchdeckel eines niedersächsischen Evangeliars im Mainzer Domschatz. Der ursprüngliche Herkunftsort und Verwendungszweck des Kreuzes sind unbekannt. Die regelmäßigen kleinen Nagellöcher an den Rändern sowie das Fehlen eines Dorns belegen, dass es ehemals wohl den Prunkdeckel eines verloren gegangenen Codex schmückte. Sowohl der Gekreuzigte als auch der zweizeilige Titulus in Kapitalis sind graviert. Eine das gesamte Kreuz umschließende Ritzlinie trennt den silberfarbenen glatten Außenrand vom vergoldeten Innenfeld. Vergoldet sind zudem der Kreuznimbus und das Lendentuch. Christus ist aufrecht stehend am Kreuz mit zu beiden Seiten waagerecht ausgestreckten Armen dargestellt. Sein Kopf mit den offenen Augen ist leicht zur rechten Seite geneigt. Er steht auf einem Suppedaneum, das, leicht dreidimensional, in den Bildraum hineinragt und der Gesamtdarstellung etwas von ihrer Flächigkeit nimmt. Der darunter zu erkennende Spornansatz lässt vermuten, dass als Vorlage für das Silberblechkreuz ein Steckkreuz diente. Solche fanden sich nicht nur in der Goldschmiedekunst, sondern auch in der Fuldaer und Kölner Buchmalerei der ottonischen Zeit.

IH(ESV)S / CHR(ISTV)S

Der Titulus (*IHS / XPS*) ist noch in der altertümlichen, Reste der griechischen Fassung aufgreifenden Form geschrieben, indem das *H*, das griechische Eta, und *XP*, das griechische Chi-Rho, gesetzt wurden, nicht jedoch das gleichfalls verbreitete unziale Sigma in der Gestalt des *C* am Wortende.

Das schlichte Silberblechkreuz mit bekrönendem Titulus und vergoldetem Rand zeigt den Gekreuzigten frontal und in angespannter Körperhaltung aufrecht auf dem Suppedaneum stehend. Er hat seine Arme gerade vor dem Kreuzbalken ausgestreckt. Sein nimbiertes Haupt ist nur ganz leicht zur Seite geneigt, es zeigt keine Anzeichen von Leid und Qual. Mit weit geöffneten Augen als Lebender dargestellt, versinnbildlicht seine Haltung zugleich seine heilbringende Überwindung des Todes. Die Darstellung des in frühchristlicher Zeit geprägten lebendigen, triumphierenden Gekreuzigten als sieghafter Erlöser entspricht der byzantinischen Tradition.

Das Thema des Leidens und des *Christus mortuus*, des toten Christus, begann sich in Byzanz erst im 7. Jahrhundert durchzusetzen und wurde zum Ende des 10. Jahrhunderts vorherrschend. Hinter diesem Wandel in der Auffassung Christi stand zum einen die Betonung seiner menschlichen Natur und damit verbunden seine Sterblichkeit und zum anderen die unter Papst Gregor dem Großen († 604) ausgearbeitete Messopfertheologie. Neben dem Sieg über den Tod stand nun gleichberechtigt die Erlösung der Menschen durch den Opfertod am Kreuz.

Doch nicht nur die Darstellung, auch der Typus des in leichter Schrittstellung der Beine und mit abgespreizten Daumen wiedergegebenen Christus findet sich im byzantinischen Kunstkreis, so bei den Elfenbeinarbeiten der sogenannten malerischen Gruppe aus der 2. Hälfte des 10. Jahrhunderts. Stilistische Übereinstimmungen lassen sich darüber hinaus zu einem um 1000 entstandenen, heute im Mainzer Domschatz aufbewahrten Sakramentar (Inv.-Nr. B 00325) beobachten. Dieses gehört zu einer Gruppe von Bilderhandschriften der sogenannten Willigisschule, die unter dem gleichnamigen Erzbischof (975–1011) in dem ehemaligen Benediktinerkloster St. Alban entstanden. Eine Entstehung des Kreuzes im Umkreis dieser Schule ist deshalb nicht auszuschließen, auch wenn keine anderen Goldschmiedearbeiten aus dieser Zeit bekannt sind.

Zur Datierung des Kreuzes kann der in der Mitte geknotete Lendenschurz Christi mit der seitlichen Fältelung und den starren Überschlägen herangezogen werden. Da sich dieses Motiv nur etwa bis zur Mitte des 11. Jahrhunderts innerhalb einer kleinen Gruppe von Kreuzigungsdarstellungen findet, ergibt sich daraus ungefähr ein letzter terminus ante quem. (DIO Mainz, Nr. 4).

Exkurs
Gold und Silber

Noch mehr als Silber ist Gold mit der Sphäre des Lichtes verbunden. Seine Leuchtkraft, aber auch seine Unvergänglichkeit ließen es schon früh zu einem Symbol des Göttlichen werden. So blieb auch die Verwendung von Gold stets dem Besonderen vorbehalten. Für die Herstellung sakraler Gefäße und Geräte, vor allem von Kelchen und Patenen als den vornehmsten Geräten zur Feier der Heiligen Messe, wurde stets Gold empfohlen.

Gold, das aus sich selbst heraus leuchtet und durch Lichtreflexe lebendig erscheint, ist auch das Symbol für Glück und Reichtum. Kunstwerke waren nicht nur zur Zierde bestimmt, sie dienten auch als Wertanlage, so geschehen bei dem berühmten Benna-Kreuz, dessen

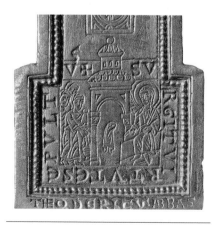

Detail des Theoderich-Kreuzes (Nr. 19)

Gold aus den Tributzahlungen stammte, die Erzbischof Willigis aus der Lombardei erhalten hatte. Dieses Kreuz bestand aus mit Gold verkleidetem Zypressenholz, der Korpus war aus reinem Gold. Sein Gesamtwert war der Inschrift zu entnehmen, in der es hieß: „Dieses Kreuz wiegt 600 Pfund Gold." Bereits Erzbischof Marcolf (1141–1142) bediente sich des großen Vermögens, um sein Pallium zu bezahlen, und schickte einen Fuß des Korpus nach Rom. Erzbischof Arnold von Selenhofen (1153–1160) nahm den zweiten Fuß samt Unterschenkel zur Finanzierung seiner Kriege gegen Pfalzgraf Hermann. Ein ähnliches, ebenfalls 600 Pfund schweres und angeblich durch Kaiser Otto II. gestiftetes Kreuz soll sich einer Chronik zufolge im Dom von Paderborn befunden haben. Aber auch der außerordentlich hohe künstlerische Wert einzelner Goldschmiedearbeiten, die nicht als Staatsschatz dienten, konnte nicht verhindern, dass die Objekte verpfändet oder eingeschmolzen wurden. So geschah es auch mit dem größten Teil des Mainzer Domschatzes, der einst im Ruf eines außergewöhnlichen Reichtums stand. Nach zahlreichen Plünderungen und Verkäufen im Verlauf der Jahrhunderte wurde der Domschatz nach seiner zehnjährigen Flucht im Sommer 1803 in Regensburg verkauft und zum Teil eingeschmolzen.

1021–1031

Im Jahre 1928 stieß man bei Grabungsarbeiten im Westchor des Domes, im Bereich der Vierung, auf einen steinernen Sarkophag ohne Inschrift. Mit Hilfe eines dort aufgefundenen bezeichneten Ringes konnte man den Verstorbenen als Erzbischof Aribo identifizieren. Die Lage seines Grabes im Dom war zuvor unbekannt.

erwähnt erstmals Isidor von Sevilla im 7. Jahrhundert. Als Material für den üblicherweise am Ringfinger der rechten Hand über dem Pontifikalhandschuh getragenen Bischofsring wurden damals Gold und ein ungeschnittener Stein festgelegt. Bevorzugte Steine waren der blaue Saphir, der rote Rubin und der violette Amethyst, der sich bei

+ ARIBO ARCHIEP(ISCOPV)S

Erzbischof Aribo.

Der aus Dukatengold gearbeitete Ring besteht aus einer glatten Ringschiene mit einem aufgelöteten ovalen Ringkopf. Die gezackte Fassung umschließt einen mugelig geschliffenen blass-violetten Amethyst bzw. Saphir. Auf der schmalen Umrandung des Ringkopfes verläuft die niellierte, in Kapitalis ausgeführte Umschrift mit Namen und Titulatur des Verstorbenen. Neben dem Ring fand man noch ein schmales langes Textilband in Brettchenweberei mit Goldfaden, wohl der Rest einer Kopfbedeckung.

Ein Bischofsring gehört ebenso wie ein Bischofsstab zu den ältesten Rangzeichen eines Bischofs. Die Übergabe beider Insignien in einem Weiheakt

einigen noch erhaltenen Mainzer Bischofsringen findet.

Bischofsringe mit Namensinschriften sind im 11./12. Jahrhundert mehrfach belegt. Die Inschrift wurde zumeist an der Außenseite (Ring Adalberts von Metz im Speyrer Domschatz 1072) oder an der Innenseite der Ringschiene (Ring des Bischofs Maurus im Krakauer Dom um 1118) angebracht, selten jedoch im Ringkopf. Der Ariboring wurde offensichtlich nach dem Vorbild eines byzantinischen Siegelringes geschaffen. Eine Verwendung als Siegel ist jedoch ausgeschlossen, da die Inschrift nicht spiegelbildlich graviert, sondern mit Niello ausgelegt wurde. Der Ring war mit Sicherheit nicht als

reine Grabbeigabe gedacht. Dagegen sprechen zum einen die große Ringweite, die eindeutig belegt, dass der Ring über dem Pontifikalhandschuh getragen worden war, und zum anderen das Material und die Ausführung (vgl. die Grabringe Adolfs von Nassau). Interessant ist in diesem Zusammenhang, dass auch Aribos Neffen Pilgrim, der 1036 als Erzbischof von Köln verstarb, ein Ring mit der Inschrift *PILGRIMVS ARCHIEPISC(OPVS)* in den Sarkophag beigegeben wurde. Leider kann bei diesem 1643 aufgefundenen und später verloren gegangenen Ring nicht mehr nachgeprüft werden, wo die Inschrift saß. Aber nicht nur dieser Goldring, auch die Lage des Grabes inmitten des von Pilgrim errichteten Westquerhauses von St. Aposteln in Köln stimmt mit der des fünf Jahre zuvor verstorbenen Mainzer Erzbischofs überein.

Aribo wurde um 990 als Sohn des Pfalzgrafen Aribo I. von Bayern und seiner Frau Adala geboren. Aus dem Geschlecht der Aribonen stammend, wurde er vermutlich in Salzburg ausgebildet, wo er als Diakon nachweisbar ist. 1020 berief ihn der mit ihm verwandte Kaiser Heinrich II. als Diakon in seine Hofkapelle. Dort wirkte er zusammen mit seinem Neffen Pilgrim, dem späteren Erzbischof von Köln. Kaum ein Jahr später übertrug ihm Heinrich II. das Erzbistum Mainz. Bedingt durch Ari-

bos strenge und unnachgiebige Haltung in kirchlichen Fragen kam es immer wieder zu Differenzen mit dem Papst. So führten die unüberbrückbaren Gegensätze im Streit um die Rechtmäßigkeit der Ehe Graf Ottos von Hammerstein schließlich 1023 zum Entzug des Palliums. Trotz dieses Verlustes an Ansehen blieb Aribo einer der mächtigsten Metropoliten der Reichskirche. Nach dem Tod Kaiser Heinrichs II. 1024 beeinflusste er maßgeblich die Wahl des Saliers Konrad II. Es war Aribo selbst, der den neuen König im August des gleichen Jahres in Mainz krönte. Eine Krönung seiner Frau Gisela lehnte er jedoch aus unbekannten Gründen ab. Diese Chance nutzte sein Neffe Pilgrim, der Gisela im September in Köln krönte. Die Weigerung Aribos führte in der Folgezeit zu erheblichen Konsequenzen für das Mainzer Krönungsrecht, denn bereits 1028 wurde Konrads II. kleiner Sohn Heinrich III. wiederum vom Kölner Erzbischof gekrönt. Trotz der zerrütteten Beziehungen zum Papst nahm Aribo 1027 am Laterankonzil teil. Nach den Hildesheimer Annalen starb er auf der Rückkehr von einer Pilgerreise am 6. Juni 1031 in Como. Seinen Leichnam hüllte man in Lorbeerblätter. Neben gewiss hygienischen Aspekten – denn schließlich wurde er im Hochsommer über die Alpen transportiert – hatte dies vermutlich auch symbolische Be-

deutung. Denn Lorbeer galt seit der Antike als heilbringend und entsühnend und war zugleich ein Symbol der Unvergänglichkeit. Letzteres belegte die Sarkophagöffnung, denn während das Skelett weitgehend zerfallen war, hatten sich die Lorbeerzweige fast vollständig erhalten.

Sein hervorgehobener Begräbnisplatz im Westchor des Domes gebührte Aribo zu Recht, denn nach dem Brand des Willigisdomes im Jahr 1009 hatte er sich sehr um den Wiederaufbau verdient gemacht. Er war es auch, der Ekkehard IV. von St. Gallen um 1022 als Lehrer an die Domschule nach Mainz berief. Im Auftrag des Erzbischofs verfasste er Texte für einen Wandmalereizyklus zu Themen des Alten und Neuen Testaments. Der insgesamt 867 Verse umfassende Zyklus ist in einem Autograph in der Stiftbibliothek von St. Gallen überliefert. Die Tituli und die Wandmalereien kamen jedoch ebenso wie die Verse für das Epitaph Aribos, die ebenfalls auf Ekkehard zurückgehen, nicht zur Ausführung (vgl. DI 2 Nr. 7). Mit Aribo, der nicht nur Erzbischof, sondern auch Erzkaplan des Reiches war und ab 1025 zudem das Amt des Erzkanzlers in Italien innehatte, war das Geschlecht der Aribonen auf dem Höhepunkt seiner Macht angelangt. (DI 2 Nr. 6/DIO Mainz, Nr. 6).

BLEITAFEL DES ERZBISCHOFS ADALBERT I. 23

1137

Die Bleitafel des Erzbischofs Adalbert I. wurde 1850 bei Grabungsarbeiten in der Gotthardkapelle gefunden. Aufgrund der starken Korrosionsschäden ist die neunzeilige Inschrift in romanischer Majuskel nicht mehr vollständig lesbar. Die Rückseite der stark verbogenen querrechteckigen Bleiplatte ist unbearbeitet. Im damals wiederentdeckten Grab konnten außer der Bleiplatte, die am Kopfende lag, noch Knochen- und Gewandreste, das Fragment einer Bischofskrümme aus Elfenbein sowie ein fragmentierter silberner Kelch und eine silberne Patene geborgen werden. Bei den beiden letzteren dürfte es sich aufgrund der geringen Größe wohl um Funeralanfertigungen der bischöflichen Amtszeichen handeln.

+ E]GO · PECC[ATOR AD]ELBE[RTVS – – –] / ARCHIEP(ISCOPV)S · (ET) · AP(OSTO)LIC[E SEDI]S LE[GATVS DIE / XXIII] IVNII · OBII · C[RED]ENS · I(N) · [DEVM PATREM OMNIPOTEN/TEM C]REATOR[E](M) · CELI · [ET TERRE] · (ET) · I(N) · IH(ESV)M · [CHRISTVM / FILIVM V]NICV(M) · [DOMINVM NOSTRVM QVI] (CON)CEPT(VS) E[ST DE / SPIRITV S](AN)C(T)O · NAT(VS) · EX · MARIA · V[IR]GIN[E / PASSVS SVB] PONTI[O] · PILATO · [C]RVC[IF]IX(VS) / [MORTVVS] SEPVLT(VS) · D[ESCE]NDIT · AD · I(N)FERNA · / [III DIE R]ESVRR[EXIT A] · MORTVIS ·

Ich, der Sünder Adalbert, Erzbischof der Mainzer Kirche und Legat des Apostolischen Stuhls, starb am 23. Juni im Glauben an Gott den Vater, den Allmächtigen, den Schöpfer des Himmels und der Erde, und an Jesum Christum, seinen eingeborenen Sohn, unseren Herrn, der empfangen ist vom Heiligen Geist, geboren von der Jungfrau Maria, der gelitten hat unter Pontius Pilatus, gekreuzigt, gestorben und begraben, hinabgestiegen in die Hölle, am dritten Tage wieder auferstanden von den Toten.

Bleitafeln haben vor allem im Rheinland eine lange Tradition und sind hier zwischen 1021 und 1459 in Gräbern nachweisbar. Als sogenannte Grabauthentiken wurden sie ebenso wie Funeralinsignien (Kelch, Patene, Ring) dem Verstorbenen mitgegeben, um bei einer Öffnung des Grabes eine sichere Identifizierung zu ermöglichen, denn dies war zum Beispiel bei einem Heiligsprechungsprozess oder einer Störung des Grabes von größter Wichtigkeit. Bis zum 12. Jahrhundert waren Sarkophage und Grabplatten häufig noch unbeschriftet. Grabauthentiken in Form von Bleiplatten konnten diesem Defizit wenigstens teilweise entgegenwirken, die oberirdische Kennzeichnung aber nicht ersetzen. Dies gilt vor allem für die Gräber der geistlichen Oberschicht, wie die vielen aufgefundenen Bleiplatten in rheinischen Bischofsgräbern belegen. Da die Inschrift dieser Bleitafel von der verbreiteten schlichten Form mit Sterbe- und Bestattungsformularen abweicht und in der ersten Person Singular verfasst ist, denn Adalbert sagt von sich: *Ich, der Sünder Adalbert …*, wurde sie wohl von ihm selbst noch zu Lebzeiten konzipiert

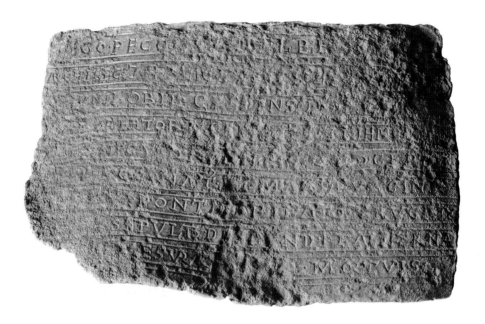

oder wenigstens veranlasst. Nach der Nennung des Namens, der Ämter und des Todestages schließt sich als Hinweis auf die tiefe Frömmigkeit Adalberts das Glaubensbekenntnis an, das jedoch nach der neunten Zeile unvermittelt abbricht. Eine weitere noch vorgeritzte Zeile ist ohne Beschriftung geblieben. Adalbert wollte mit dem Text aber nicht in erster Linie seinen Glauben bekennen, denn der Abbruch des Textes war beabsichtigt, er endet mit der Aussage des Credo zur Auferstehung, die der Verstorbene für sich erhoffte.

Für Bleitafeln ist das ein höchst ungewöhnlicher Text. Waren Erlösung und Auferstehung seinerzeit eher Gegenstand frommer Fürbitte für den Verstorbenen, so lässt doch der Verfasser des Grabgedichtes für Adalberts Zeitgenossen Erzbischof Albero von Trier am Ende diesen selbst sagen: *Der Tod bedeutet mir nichts, denn der zu verherrlichende Leib wird auferstehen und sich mit der Seele erfreuen.* Dass Adalberts Bleitafel eher ein Objekt persönlicher Frömmigkeit darstellte, ist auch an dem Fehlen des Todesjahres abzulesen, das auf Bleitafeln anders und

gewöhnlich früher und regelmäßiger als auf oberirdischen Grabmälern innerhalb eines „bürokratischen" Formulars vermerkt ist.

Dass es sich bei der modernen Fundstelle um den Sarkophag Adalberts I. und nicht den seines gleichnamigen Neffen Adalbert II. († 1141) handelte, wie noch Helwich annahm, geht aus der Bezeichnung *APOSTOLICE SEDIS LEGATVS* (Legat des Apostolischen Stuhles) der Bleitafel sowie aus dem Todesdatum, 23. Juni, hervor, denn der Legatentitel erscheint nicht in den Urkunden Adalberts II. und als sein Todestag werden die 12. bzw. 16. Kalenden des August (21. bzw. 17. Juli) angenommen.

Die knappe Angabe lediglich von Tag und Monat findet sich auch in Ne-krologien und auf Grabmälern. Sie war für die Feier des Jahrgedächtnisses völlig ausreichend und war in dieser Form ebenso wie die römische Datierung noch bis ins 13. Jahrhundert üblich. Aufgrund einer falschen Angabe bei Trithemius von Sponheim (Chronicon Sponheimense, 1495–1509) nahm man lange an, Adalbert sei in dem von ihm 1131 gegründeten Zisterzienserkloster Eberbach im Rheingau bestattet. Diese These konnte aber schon vor der Auffindung seines Sarkophags widerlegt werden.

Adalbert, dessen genaues Geburtsjahr unbekannt ist, stammte aus der Familie der Saargaugrafen und war ein Sohn Siegberts von Saarbrücken. Seit 1106 erscheint er in den Quellen

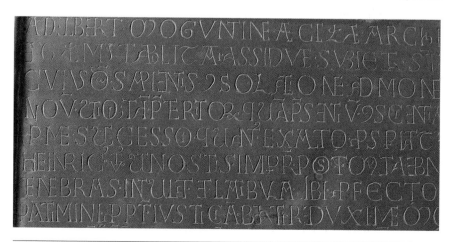

Detail aus dem Privileg von Erzbischof Adalbert I. (Marktportal), Nr. 2

als Erzkanzler König Heinrichs V. Zuvor ist er als Propst im St. Cyriakusstift in Worms nachweisbar. 1107 erhielt er Pfründen im Aachener Marienstift und 1108 im St. Servatiusstift in Maastricht. Nach dem Tod Erzbischof Ruthards von Mainz 1109 betrieb Heinrich V. intensiv die Investitur Adalberts auf den Mainzer Erzstuhl. Im Frühjahr des folgenden Jahres 1110 ernannt, wurde Adalbert jedoch erst am 15. August 1111 mit Ring und Stab investiert. Die Bischofsweihe wurde sogar erst am Stephanstag (26. Dezember), dem Tag des zweiten Dompatrons, 1115 vollzogen, also nach Adalberts Freilassung (siehe unten).

In der Zwischenzeit war aus dem einstmals protegierten Verbündeten nämlich ein erbitterter Widersacher Heinrichs V. geworden. 1109/1110 hatte Adalbert den jungen Heinrich V. als Kanzler nach Rom begleitet, wo Heinrich nicht nur zum Kaiser gekrönt, sondern auch das Investiturproblem gelöst werden sollte. Dieses löste Heinrich V. kurzfristig und brachial, indem er gegen Rückgabe der Regalien (den Fürsten verliehene Königsrechte) auf die Investitur zu verzichten bereit war. Daher mussten Adalbert und andere um die Grundlagen ihrer Bischofsherrschaft fürchten und protestierten. Nachdem weitere Verhandlungen mit dem Papst ins Stocken geraten waren, nahm Heinrich diesen kurzerhand

gefangen. Nur unter dem Zwang, die Investitur und die Kaiserkrönung zu garantieren, wurde er nach 61-tägiger Gefangenschaft wieder frei gelassen.

Die römischen Ereignisse veranlassten Adalbert, die Fronten zu wechseln und sich mit den Anführern der kaiserfeindlichen Opposition Lothars von Süpplingenburg zu verbünden. Heinrich V. ließ den abtrünnigen Adalbert bereits 1112 gefangen nehmen und setzte ihn wahrscheinlich auf der Reichsburg Trifels fest. Erst drei Jahre später, 1115, wurde er nach einem Aufstand der Mainzer Bürger wieder freigelassen. Kaum befreit und an Weihnachten zum Erzbischof geweiht, exkommunizierte Adalbert den Kaiser. Da dies offenbar gegen die Abmachungen zur Freilassung verstieß, mussten das die Mainzer Geiseln büßen, wie die Narratio des Adalbert-Privilegs (**Nr. 2**) den Kaiser anklagend berichtet. Schon 1117 hatte Adalbert das Pallium erhalten und war 1119 zum päpstlichen Legaten für Deutschland ernannt worden. Aktiv in der Reichspolitik tätig, verhinderte er 1125 die Wahl des Neffen Heinrichs V. zum König und erreichte die Wahl Lothars von Süpplingenburg. Adalbert verstarb am 23. Juni 1137. Er wurde in der von ihm erbauten bischöflichen Palastkapelle, der Gotthardkapelle, bestattet. (DI 2 Nr. 12/DIO Mainz, Nr. 12).

GLOSSAR

ANNIVERSARIUM
Jahrgedächtnis

ALBE
(lat.: weiß) Das hemdartige und knöchellange liturgische Untergewand hatte sich aus der römischen Tunika entwickelt. Ursprünglich aus weißem Leinen, dem Sinnbild der Reinheit, sollte die Albe an das Taufkleid und die weißen Gewänder der Johannisoffenbarung erinnern. Alle Personen, die liturgischen Dienst am Altar versahen, sollten entweder eine Albe oder ein davon abgeleitetes Gewand tragen.

DOMIZELLAR
Bezeichnung für einen jungen Kanoniker, der noch keine Stimme und keinen Sitz im Domkapitel hat.

EPITAPH
(griech.: auf dem Grab) Epitaphien gibt es einmal als Tafeln mit zeilenweise ausgeführter Inschrift, zum anderen meist als figürliche, zur senkrechten Aufstellung konzipierte Denkmäler. Sie wurden zusätzlich zu der das Grab deckenden Grabplatte angefertigt und meist in der Nähe des Grabes an der Wand angebracht.

GOTISCHE MAJUSKEL
Mischmajuskel in Fortführung der romanischen Majuskel, – mit zunehmendem Anteil an runden Formen. Typisch sind keilförmig verbreiterte Schaft- und Balkenenden, Bogenschwellungen, eine gesteigerte, einheitlichen Prinzipien folgende Flächigkeit sowie Vergrößerung der Sporen an Schaft-, Balken- und Bogenenden, die zu einem völligen Abschluss des Buchstabens führen. Der Abschluss wird schließlich durch einen sogenannten Abschlussstrich erreicht, der nicht zum Wesen des jeweiligen Buchstabens gehört.

Gotische Minuskel auf der Tumbendeckplatte des Matthias von Bucheck (Nr. 8)

GOTISCHE MINUSKEL

Entspricht in ihrem Idealtypus der in Kleinbuchstaben ausgeführten Textura der Buchschrift. Kennzeichen ist die Brechung der Schäfte und Bögen: Im Mittellängenbereich stehende Schäfte werden an der Oberlinie des Mittellängenbereichs (nach links) und an der Grundlinie (nach rechts) gebrochen. Im Ober- und Unterlängenbereich werden Schäfte in der Regel nicht gebrochen. Bögen werden durch Brechungen und Abknicken in senkrechte und in der Regel linksschräge Bestandteile umgeformt. Entsprechend der voll ausgebildeten Textura der Buchschrift kann die gotische Minuskel gitterartig ausgeführt sein.

GRABPLATTE

Meist hochrechteckige Platte mit einer Umschrift zwischen (Ritz-)Linien, später auch mit auf Tafeln stehenden Inschriften. Sie diente, plan auf dem Boden liegend, zur Abdeckung und Kennzeichnung der in der Regel individuellen Begräbnisstätte.

KAPITALIS

Monumentalschrift der Antike, deren Buchstaben meist wie mit dem Lineal und Zirkel konstruiert sind und in der Regel deutliche Unterschiede zwischen Haar- und Schattenstrichen, Linksschrägenverstärkung, Bogenverstärkungen sowie ausgeprägte Serifen besitzen. Die

Kapitalis bleibt – in mehr oder weniger geschickter Umsetzung – die epigraphische Schrift der Spätantike und des Frühmittelalters, während die kapitalen Varianten danach teilweise mit unzialen durchmischt werden (Majuskel). Die klassischen Kapitalisformen und ihre charakteristischen Merkmale werden kurzzeitig in der karolingischen Zeit und dann erst wieder in der Renaissance aufgegriffen. Diese jüngeren Kapitalisschriften des 15. bis 17. Jahrhunderts weisen nur in seltenen Fällen die strengen Konstruktionsprinzipien der antiken Kapitalis auf. Sie kommen in vielfältigen Erscheinungsformen vor, z. B. mit schmalen hohen Buchstaben oder als schrägliegende Schriften.

KRUMMSTAB

Der Krummstab, auch Pedum genannt, gehört zu den Pontifikalien, den Insignien des Bischofs. Er besteht aus einem zumeist hölzernen Schaft und einer Krümme, die in edlen Materialien, oft Silber oder Elfenbein, künstlerisch ausgestaltet ist.

LITURGISCHE KLEIDUNG

Die Einkleidung des Bischofs begann mit dem Anziehen der liturgischen Strümpfe und der Schuhe. Es folgten die Untergewänder, bestehend aus einem Amikt (weißleinernes Schultertuch) und der Albe, die mit dem Cingulum (einem Strick oder Gürtel) zusammengeschnürt

Innozenz III. (1198-1216) wurde der liturgische Farbkanon des 12. Jahrhunderts festgeschrieben, der bis heute weitgehend gültig ist. Innozenz III. ordnete die einzelnen Farben bestimmten Festgeheimnissen zu, so wurde die weiße Farbe Ostern zugewiesen, da sie an die weiß gewandeten Engel am Grab Christi erinnert, und die rote Farbe den Festen der Apostel und Märtyrer, weil sie ihr Blut für Christus vergossen haben.

Die Mitra gehört zur liturgischen Kleidung eines Bischofs. (Altarretabel, Nr. 18)

wurde. Über die Albe wurde in der Regel die Stola gelegt. Dann folgten die Obergewänder. Diese sind beim Bischof die Dalmatik und darüber die Kasel; zum Schluss folgte der Manipel. Schließlich wurden noch die dem Bischof vorbehaltenen Handschuhe und der darüber zu tragende Bischofsring angezogen. Die Bischofsmütze, die Mitra oder auch Inful genannt, die in späterer Zeit als das Symbol des Bischofs galt, wird erstmals 1049 genannt. Bis um 1220 war ihr Tragen zudem an ein päpstliches Privileg geknüpft. Die beiden hinteren Stoffstreifen der Mitra werden Infulae genannt. Gab es zunächst noch keine Festlegung der liturgischen Farben, so wurde diese im Mittelalter bestimmt. Unter Papst

MANIPEL

Ursprünglich ein streifenförmig zusammengefaltetes Tuch, war er spätestens ab dem 11. Jahrhundert ein Rangabzeichen höherer Kleriker (Subdiakon, Diakon, Priester, Bischof). Er wurde zunächst in der Hand gehalten und später über den linken Arm gelegt. Der Manipel wurde ab der Diakonsweihe getragen; mindestens diesen Weihegrad mussten alle Stiftskleriker erwerben.

NEKROLOG (TOTENBUCH)

Nekrologien bzw. Totenbücher sind kalendarisch angelegte Totenverzeichnisse, in denen Namen von Verstorbenen zu ihrem jeweiligen Todestag zum Zwecke des Gebetgedenkens eingetragen sind. Das älteste Mainzer Nekrolog stammt aus der Zeit um 1000. Es handelt sich vor allem um Personen, die zum unmittelbaren Wirkungskreis des Domes gehörten. Schon in der Frühzeit finden sich neben

dem bloßen Namen auch Hinweise auf getätigte Stiftungen, später dann vermehrt auch Anweisungen zur Umsetzung des Totengedenkens.

NIELLO
Bezeichnung für ein schon in der Antike bekanntes Verfahren, in Silber oder Gold gravierte Ornamente oder Buchstaben zu schwärzen. Zunächst gibt man eine Mischung aus Blei, Borax, Silber, Kupfer und Schwefel in die Gravur. Die Mischung wird durch Hitze zum Schmelzen gebracht und nach dem Erkalten poliert.

PALLIUM
Ein Amtszeichen des römischen Papstes, der es regelmäßig an die Metropoliten der lateinischen Kirche verleiht. Es ähnelt einer weißen Stola, die mit sechs schwarzen Kreuzen bestickt ist und üblicherweise über dem Messgewand getragen wird.

RETABEL
(lat. retro = rückwärts und tabula = Brett, sinngemäß: rückwärtige Tafel). Retabel ist die Bezeichnung für den Altaraufsatz. Dieser ist entweder als Schauwand direkt auf dem hinteren Teil der Mensa (Deckplatte des Altares) aufgesetzt, auf einem separaten Unterbau hinter dem Altartisch aufgestellt oder an der Wand hinter dem Altar befestigt bzw. an die Wand gemalt. Die ältesten erhaltenen Retabeln stammen aus dem 12. Jahrhun-

dert. In der Gotik entwickelt sich dann aus dem Altarretabel der Flügelaltar.

ROMANISCHE MAJUSKEL
Mischmajuskel mit eckigen und runden Buchstabenformen. Ausgangspunkt ist ein Alphabet aus kapitalen Buchstaben, das vor allem durch runde (unziale und andere), aber auch eckige Sonderformen (z. B. eckige C und G) bereichert wird. In der Frühzeit der romanischen Majuskel kommen als gestalterische Mittel zudem Buchstabenverbindungen (Nexus Litterarum, Ligaturen, Enklaven, Verschränkungen) hinzu. So entsteht eine oft sehr variantenreiche und durch Buchstabenzusammenfügungen komplexe Schrift aus vermischten Majuskelformen. Im Lauf der Zeit nimmt der Anteil der runden Varianten zu.

STOLA
Die liturgische Stola hat die Form eines langen schmalen Streifens, der um den Nacken des Priesters liegt und dessen Enden bis vorne auf die Füße herunter hängen. Die Stola ist Symbol für das Priesteramt und versinnbildlicht das Joch Christi (Mt. 11, 29), das der Priester annimmt.

VICEDOMINUS/VIZEDOM
Amtstitel eines Statthalters oder Stellvertreters von weltlichen oder geistlichen Fürsten. Eingedeutscht lautete der Amtstitel Vi(t)zt(h)um.

107

LITERATURAUSWAHL

Arens, Fritz: Neue Forschungen und Veränderungen an der Ausstattung des Mainzer Domes, in: Mainzer Zeitschrift 70, 1975 , S. 106–140.

Arens, Fritz: Mainzer Inschriften von 1651 bis 1800. II. Kirchen- und Profaninschriften (Beiträge zur Geschichte der Stadt Mainz, Bd. 27.) Mainz 1985.

Die Deutschen Inschriften Bd. 34: Die Inschriften des Landkreises Bad Kreuznach, ges. und bearb. von Eberhard J. Nikitsch. Wiesbaden 1993.

Dreyer, Mechthild/Rogge, Jörg: Mainz im Mittelalter. Mainz 2009.

Gerok-Reiter, Annette: Der Mainzer Dichter Frauenlob: Narr oder Dichterfürst?, in: Dreyer/Rogge: Mainz 2009, S. 131–144.

Gierlich, Ernst: Die Grabstätten der rheinischen Bischöfe vor 1200. Beiträge zur Mainzer Kirchengeschichte. Mainz 1990.

Hehl, Ernst-Dieter: Die Erzbischöfe von Mainz bei Erhebung, Salbung und Krönung des Königs (10. bis 14. Jahrhundert), in: Ausstellungs-Katalog: Krönungen. Könige in Aachen – Geschichte und Mythos, hrsg. von Mario Kramp. Mainz 2000, Bd. 1, S. 97–104.

Hehl, Ernst-Dieter: Ein Dom für König, Reich und Kirche. Der Dombau des Willigis und die Mainzer Bautätigkeit im 10. Jahrhundert, in: Basilica Nova Moguntina. 1000 Jahre Willigis-Dom St. Martin in Mainz, hrsg. von Felicitas Janson und Barbara Nichtweiß. Mainz 2010, S. 45–79.

Hollmann, Michael: Das Mainzer Domkapitel im späten Mittelalter (1306–1476). Mainz 1990.

Kessel, Verena: Sepulkralpolitik. Die Krönungsgrabsteine im Mainzer Dom und die Auseinandersetzung um die Führungsposition im Reich, in: Der Mainzer Kurfürst als Reichserzkanzler. Funktionen, Aktivitäten, Ansprüche und Bedeutung des zweiten Mannes im Alten Reich, hg. von Peter Claus Hartmann. Stuttgart 1997, S. 9–34.

Schulze-Dörrlamm, Mechthild: Das steinerne Monument des Hrabanus Maurus auf dem Reliquiengrab des hl. Bonifatius († 754) in Mainz, in: Jahrbuch des Römisch-Germanischen Zentralmuseums Mainz 51 (2004), S. 281–347.

Schulze-Dörrlamm, Mechthild: Archäologische Denkmäler des karolingischen Mainz, in: Dreyer/Rogge: Mainz 2009, S. 17–33.

Wachinger, Burghart: Deutsche Lyrik des späten Mittelalters. Frankfurt a. M. 2006.

Wilhelmy, Winfried: Rheinschiene versus Bistumsgrenze. Die Innenausstattung der Seitenkapellen des Mainzer Domes um 1300, in: Kunst in Hessen und am Mittelrhein 36/37 (1996/97), S. 73–86.

MAINZER INSCHRIFTENSAMMLER

BODMANN

Franz Joseph Bodmann wurde 1754 in Großaurach geboren und verstarb 1820. Nach den Studien der Rechtswissenschaft und der historischen Hilfswissenschaften in Göttingen und Würzburg wurde er 1780 als Professor an die Universität Mainz berufen, der er ab 1789 als Rektor vorstand. In den Wirren der Revolutionsjahre um 1800 versuchte Bodmann mit anderen Mainzer Gelehrten die Denkmäler der aufgelassenen Klöster und zerstörten Kirchen zu retten. Als Vorbereitung für ein Inschriftenwerk sammelte er zahlreiche Abschriften und fertigte Zeichnungen nach Grabsteinen an.
Franz Joseph Bodmanns Abschriften und Abzeichnungen von Mainzer Inschriften werden im Stadtarchiv Mainz aufbewahrt.

BOURDON

Ein fleißiger Sammler der Dominschriften war Jakob Christoph Bourdon, der im Jahr 1700 zum Vikar ernannt worden war. Er fertigte eine Beschreibung der Denkmäler des Domes in Form eines Rundganges an, die mit einer Nummerierung der Grabplatten im Kreuzgang durch tief eingeschlagene Zahlen im Jahr 1724 verbunden war und daher oft eine Identifizierung unleserlicher Grabinschriften erlaubt. Sein Werk ist in mehreren Abschriften überliefert.
Jacob Christoph Bourdon: Epitaphia in ecclesia metropolitana Moguntina sive liber mortuorum scilicet Omnium Archiepiscoporum Praelatorum ac Canonicorum et Vicariorum altae praefatae Ecclesiae... Mainz 1727 (Abschrift von Heinrich Knorr 1754). Martinusbibliothek Mainz.

GAMANS

Johannes Gamans wurde 1606 in Neuenahr geboren und trat 1623 in Trier in den Jesuitenorden ein. Nach dem Ablegen seiner Profess in Antwerpen war er eine Zeitlang Militärgeistlicher. Danach hielt er sich länger in Aschaffenburg und Mainz auf. Er starb 1684 in Würzburg. Sein Lebenswerk war die Darstellung des Erzstiftes Mainz, die *Metropolis Moguntina*, die allerdings wie vieles andere nicht gedruckt wurde. Das Werk des Sammlers und Mainzer Domvikars Georg Helwich verwertete Gamans und ergänzte es nicht immer mit der gleichen Präzision. Sein gesamtes Werk ist nur als Zettelsammlung, nicht als handschriftliche Druckvorlage erhalten.
Johannes Gamans: Fragmenta Gamans (Handschriften in der Universitätsbibliothek Würzburg).

HELWICH

Einer der bedeutendsten Mainzer Inschriftensammler war zweifelsohne der Mainzer Domvikar Georg Helwich, der als einer der ersten mittelalterliche und frühneuzeitliche Inschriften sammelte, entzifferte und abschrieb sowie nach der Übertragung in Reinschrift die Wappen mit Wasserfarben tingierte. Seine Arbeit blieb nicht auf Mainz beschränkt, sondern er sammelte auch in Speyer, Worms, im Rheingau, im Rhein-Main-Gebiet und in Rheinhessen Inschriften vor allem adliger Familien. Er nutzte seine Sammlungen auch zu genealogischen Studien und wird als Domarchivar die Aufschwörungen mit seinen Unterlagen abgeglichen haben. Helwich wurde als Sohn eines Dompropsteiamtmannes am 21. Juli 1588 in Mainz geboren und in St. Emmeran getauft. Er schlug die geistliche Laufbahn ein und wurde 1608 an der Universität Mainz zum Doktor der Philosophie promoviert. 1610 wurde er Vikar des Ritterstiftes St. Alban, 1615 des Martinaltares am Dom und des Katharinenaltares im Weißfrauenkloster. Dort bettete man ihn auch am 5. Dezember 1632, kaum 44 Jahre alt geworden, zur letzten Ruhe. Ein Grabdenkmal ist nicht überliefert. Helwichs Nachlass wurde von Johannes Gamans verwahrt, der die Inschriftensammlung in seinem monumentalen Werk, die *Metropolis Moguntina*, eine Darstellung des Mainzer Erzstiftes, einfügen wollte.

Georg Helwich: Annales Archiepiscoporum, Praelatorum et Canonicorum Ecclesiae Moguntinae. (4 Bde. im Hessischen Staatsarchiv Darmstadt).

JOANNIS

Georg Christian Joannis wurde 1658 in Marktbreit geboren und starb 1735 in Zweibrücken. Der evangelische Theologe und Historiker hat sich vor allem als pfälzischer und mainzischer Geschichtsschreiber einen Namen gemacht. Seine geplante Inschriftenveröffentlichung kam jedoch nicht mehr zustande. Äußerst wertvoll ist sein Verzeichnis der Prälaten und Kanoniker des Domstiftes sowie der Prälaten und Äbte der Mainzer Kirchen.

Georg Christian Joannis: Rerum Moguntiacarum quo continentur (...) 3 Bde. Francofurti ad Moenum 1722–1727. (In Bd. 1 findet sich die wortgetreue Wiedergabe von Nicolaus Serarius: Rerum Moguntiacarum ... libri quinque von 1604).

DAS PROJEKT „DIE MAINZER INSCHRIFTEN — TEIL I: DIE INSCHRIFTEN DES DOMES UND DES DOM- UND DIÖZESANMUSEUMS"

Aufgrund der Erfahrung mit dem Projekt IMH (Inschriften Mittelrhein-Hunsrück) und seiner ermutigenden Rezeption soll nun der schon lange vergriffene Band der Mainzer Inschriften (Die Inschriften der Stadt Mainz, gesammelt und bearbeitet von Fritz Viktor Arens aufgrund von Vorarbeiten von Konrad F. Bauer. Die Deutschen Inschriften Bd. 2, in Lieferungen erschienen Stuttgart 1951–1958) nach den heutigen Richtlinien neu bearbeitet und mit modernen Mitteln einem interessierten Publikum zugänglich gemacht werden.

Außerdem bot sich die Gelegenheit, die vielfältigen Arenschen Nachträge einzuarbeiten, die nicht jedem Benutzer einfach zugänglich sind. Dieses Vorhaben ist ein Gemeinschaftsprojekt der Akademie der Wissenschaften und der Literatur • Mainz und des Instituts für Geschichtliche Landeskunde Mainz e. V. (IGL).

Die Akademie und ihre Forschungsstelle „Die deutschen Inschriften", die seit Jahrzehnten im Rahmen des Deutschen Inschriftenwerkes die nachrömischen Inschriften der Bundesländer Hessen, Rheinland-Pfalz und Saarland bearbeitet, bringen ihren im Verlauf langjähriger Inschriftenbearbeitung gewonnenen epigraphischen Sachverstand ein, das IGL seine im Projekt IMH erprobte Organisationskraft und intensive Ausrichtung auf die interessierte Öffentlichkeit.

Dem Projekt arbeitet zudem ein Kreis von Experten zu. Eine große Hilfe waren die Übersetzungen in Jürgen Blänsdorf, Siste viator et lege... Mainz ²2009.

In Anbetracht des immensen Bestandes von über 1800 Mainzer Inschriften entschloss man sich, die Neubearbeitung der Edition in überschaubare Einheiten aufzuteilen und diese dann nach und nach zu veröffentlichen. Dieses geschieht auf zwei Wegen: im Internet in digitalisierter Form (*www.inschriften-online.de*) und in handlichem Format zur begleitenden Lektüre. Die Publikationen enthalten – nach ihren Standorten geordnet – nur die erhaltenen und zugänglichen Inschriften. Ihrer Bedeutung entsprechend werden zunächst die Inschriften des Domes und des Dom- und Diözesanmuseums bearbeitet, denen sich dann die übrigen Bestände in den Kirchen und der Stadt Mainz in chronologischer Folge anschließen sollen.

GRUNDRISS DES MAINZER DOMS

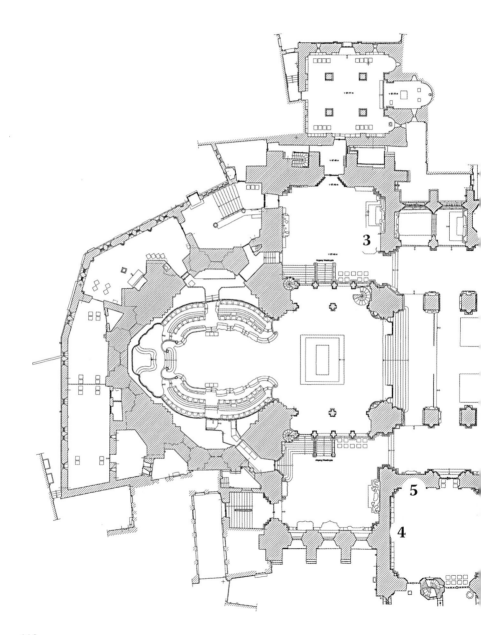

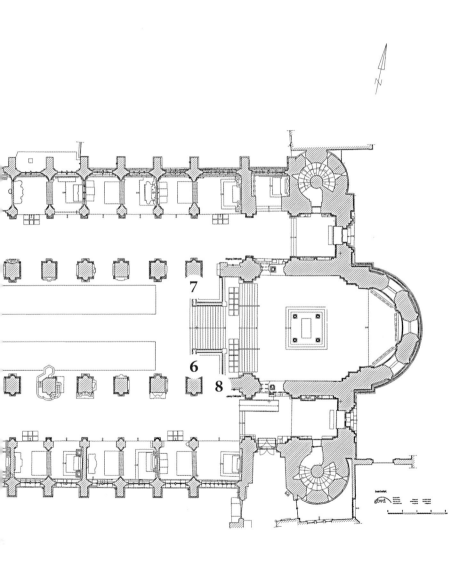

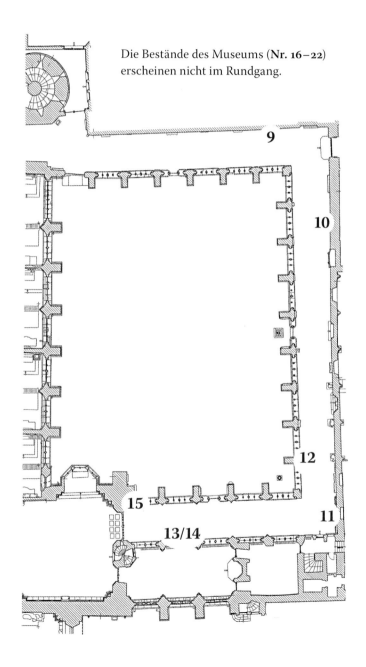

Die Bestände des Museums (**Nr. 16–22**)
erscheinen nicht im Rundgang.

DIE DEUTSCHEN INSCHRIFTEN

Inschriften sind historische Quellen ersten Ranges. Dies gilt nicht nur für eine an anderen Quellen arme Zeit wie die griechische und römische Antike, deren Inschriften seit dem 19. Jahrhundert in umfangreichen Corpus-Werken ediert werden, sondern auch für das Mittelalter und die frühe Neuzeit. Für diese Periode bieten die auf dauerhaftem Material wie Stein, Holz, Metall, Textilien, Leder und Glas angebrachten Inschriften eine wesentliche Ergänzung der handschriftlichen und gedruckten Überlieferung. Von diesen Quellen unterscheidet sich die Mehrzahl der Inschriften durch einen größeren Grad an Öffentlichkeit, die die Konzeption und Ausführung der Texte bestimmt hat. Dies gilt beispielsweise für Inschriften auf Grabdenkmälern, Bauinschriften an öffentlichen Gebäuden, Inschriften an Bürgerhäusern, Stiftungsinschriften auf Gegenständen der Kirchenausstattung sowie für Beischriften zu bildlichen Darstellungen.

Vor etwa 75 Jahren begannen die wissenschaftlichen Akademien in Deutschland und Österreich mit der Sammlung und Edition der lateinischen und deutschen Inschriften des Mittelalters und der frühen Neuzeit bis zum Jahr 1650. Die Erträge dieser Forschungen werden in der von den Akademien herausgegebenen Reihe „Die Deutschen Inschriften" (DI) publiziert, die mittlerweile über 70 Bände umfasst.

Im Mittelpunkt dieser wissenschaftlichen Edition steht die genaue Wiedergabe der zum Teil schwer zu entziffernden Texte unter Auflösung der Abkürzungen. Damit verbunden ist die Dokumentation der kunstgeschichtlich oftmals bedeutenden Inschriftenträger. Knappe Beschreibungen der Objekte, die auch die darauf angebrachten Wappen einbeziehen, ergänzen die reine Textedition und vermitteln den zum Verständnis notwendigen Zusammenhang zwischen Text, Inschriftenträger und Standort. Publiziert werden nicht nur die im Original erhaltenen Inschriften, sondern auch solche, die nur noch aus Abschriften, Nachzeichnungen oder Fotografien bekannt sind. Lateinische und andere fremdsprachige Texte sowie einzelne deutsche Texte älterer Sprachstufen werden übersetzt. Im anschließenden Kommentar werden gegebenenfalls verschiedene die Inschrift oder den Inschriftenträger betreffende Fragen erörtert. Die Einleitung eines jeden Bandes erschließt dem Benutzer die Inschriften aus unterschiedlichen Perspektiven: Sie bindet die epigraphischen Denkmäler in die Geschichte des betreffenden Raumes ein, charakterisiert den Bestand und gibt eine zusammenfassende Auswertung der Beobachtungen zur Inschriften-Paläographie. Ausgewählte Abbildungen ergänzen Edition und

Kommentar. Zahlreiche Register, die nach verschiedenen Gesichtspunkten angelegt sind, machen das edierte Material für historische, kunsthistorische, philologische und volkskundliche Forschungen verfügbar.

Durch die Edition der Inschriften wird reichhaltiges Quellenmaterial für unterschiedliche historische Fragestellungen bereitgestellt. Die einzelnen Texte, insbesondere die Grabinschriften, überliefern eine große Zahl von personengeschichtlichen und für die Regional- und Landesgeschichte wertvollen Daten. Insgesamt spiegeln die inschriftlichen Quellen vielfältige frömmigkeits- und geistesgeschichtliche Prozesse. Dazu gehören zum Beispiel die im Laufe der Jahrhunderte sich wandelnden Vorstellungen von Tod, Jenseits und Auferstehung in den Grabschriften, die Entwicklung der Volkssprache zu einem auch für repräsentative Zwecke geeigneten Ausdrucksmittel neben dem Latein sowie die Verdrängung mundartlicher durch schriftsprachige Formen. Zahlreiche Inschriften erlauben aufgrund ihres Inhalts eine Datierung der Objekte, auf denen sie angebracht sind. Eine wesentliche Aufgabe dieser Reihe ist ferner die Bereitstellung von Material für eine Inschriften-Paläographie und Epigraphik des Mittelalters und der frühen Neuzeit, mit deren Hilfe Datierungen anhand der Buchstabenformen vorgenommen werden können. Damit lassen sich vielfach zeitlich sonst nicht näher bestimmbare Stücke einordnen und die von der Kunstgeschichte vorgenommenen stilkritischen Datierungen der Objekte erhärten oder ergänzen.

In der gegenwärtigen Zeit ist die Erfassung der Inschriften noch aus einem anderen Grund besonders dringlich geworden: Die oft im Freien befindlichen Denkmäler aus Stein, Metall und Holz sind in weit stärkerem Maße schädigenden Umwelteinflüssen ausgesetzt, als man gemeinhin annimmt. Beispielsweise greift der saure Regen die Steine chemisch an, so dass die Oberfläche abbröckelt und damit die Inschriften beschädigt oder gar völlig zerstört werden. Paradoxerweise muss nun der vergängliche Beschreibstoff Papier bewahren, was einst auf vermeintlich dauerhaften Materialien für ewige Zeiten angebracht worden ist.

Neuerdings werden Verfügbarkeit und Recherchemöglichkeiten der Inschrifteneditionen erweitert, indem die Publikation der Reihe DI im Netz angestrebt wird (www.inschriften-online.de).